KB101890

**마이크로 타이포그래피**

요스트 호훌리 지음
김형진 옮김

# 마이크로 타이포그래피

글자, 글자사이, 낱말, 낱말사이,
글줄, 글줄사이, 단

워크룸 프레스

Das Detail in der Typografie
by Jost Hochuli

First published by Verlag Niggli AG, Sulgen / Zürich, 2005
Second edition first published by Verlag Niggli AG, Sulgen / Zürich, 2011

© Jost Hochuli, 2005, 2011
Korean Translation edition © Workroom Press, 2015
All rights reserved.

이 책의 한국어 판권은 저작권자인 요스트 호훌리와 독점 계약한 워크룸 프레스에 있습니다.
저작권법에 의해 한국 내에서 보호를 받는 저작물이므로 무단 전재와 복제를 금합니다.

# 차례

# 일러두기

『마이크로 타이포그래피』는 1987년 메사추세츠 윌밍턴에 위치한 컴퓨그래픽 사에서 독일어와 영어, 프랑스어, 네덜란드어, 스페인어, 이탈리아어, 스웨덴어로 처음 출판되었다. 그중 독일어판은 2001년 클라우젠·보제가 출간한 글꼴 견본집에 포함되며 증보되었으며, 이후 2005년 니글리 출판사에서 다시 출간하며 현재와 같은 내용으로 보강되었다.

한국어판은 2008년 하이픈 프레스에서 출간된 영어판을 토대로, 2011년 니글리에서 나온 독일어 개정판을 반영해 번역했다. 도판 역시 일부를 제외하고 대부분 국내 독자에게 익숙한 영어 도판을 따랐으며, 필요한 경우 '출처 및 주석'에 해당 내용을 번역해 실었다.

원서는 저자인 요스트 호홀리가 직접 디자인했으며 페터 렌이 쿼크익스프레스 프로그램을 이용해 조판했다. 한국어판은 호홀리의 디자인을 이어받아 역자가 어도비 인디자인 프로그램을 이용해 조판했다. 원서에서는 어도비 미니언과 푸투라 볼드를 사용했고, 한국어판에서는 두 글꼴에 더해 sm3 신신명조와 sm3 견출고딕을 사용했다.

저자의 제안(44쪽 및 56번 도판 참조)에 따라 이 책에서는 강조와 인용을 작은따옴표로, 인용 안에 나오는 강조와 인용을 큰따옴표로 표시했다.

글꼴 이름은 『타이포그래피 사전』(안그라픽스, 2012)에 등재되어 있지 않은 경우에만 원어를 병기했다. 기타 다른 타이포그래피 용어들도 같은 책을 참고해 옮겼지만 그렇지 않은 것들도 있다. 가령 '글자사이', '글줄사이'라는 용어가 다소 모호해 보여 '글자사이 공간', '글줄사이 공간'이라고 표기한 것이나, 라이닝숫자(lining figure)와 올드스타일숫자(non-lining figure)를 더 직관적인 표현이라고 생각하는 '대문자형식 숫자'와 '소문자형식 숫자'로 옮긴 것 등이 여기에 해당한다.

도판 번호는 [ ]로 표시했다.

이 작은 책자는 마이크로 타이포그래피(microtypography)라 불리는 영역, 즉 타이포그래피의 세부에 속하는 문제를 다룬다.

매크로 타이포그래피(macrotypography)가 — 혹은 타이포그래피 레이아웃이 — 인쇄물의 구성 요소, 즉 글과 그림의 크기와 위치를 조절하고, 제목, 부제, 캡션 사이의 위상을 조정하고 조직하는 것 따위를 다룬다면 마이크로 타이포그래피는 글자, 글자사이 공간, 낱말, 낱말사이 공간, 글줄과 글줄사이 공간, 단 등 좀 더 개별적 요소들에 관심을 집중한다. 이들은 흔히 '창조적'이라 여겨지는 영역 밖에 있기 때문에 그래픽 디자이너나 타이포그래퍼들은 이 문제를 종종 무시하곤 한다.

이런 형식적 문제들은 개인의 미적 자유나 취향과 연관된 '미학적' 사안보다는 글을 최적의 상태로 인지할 수 있게 해주는 시각적 요소들을 주로 다룬다. 이는 많은 양의 글을 다뤄야 하는 모든 타이포그래피 작업의 목적이기도 하다. 바꿔 말하자면 형식적 요소에 대한 관심이란 곧 가독성과 판독성에 대한 고민에 다름 아니라는 뜻이다. 때문에 마이크로 타이포그래피에서 형식적 요소들은 개인적 선호와 아무런 상관이 없다.

마이크로 타이포그래피가 제기하는 많은 문제들은 저마다 다른 해결책을 가질 수 있다. 나는 이 책이 오류 없는 교리 문답서처럼 읽히지 않았으면 한다. 지적인 디자이너라면 이 책에 담긴 정신을 따라 자신에게 주어진 문제가 요구하는 적절한 답을 찾을 수 있을 것이다. 비록 이 책 안에 예상 가능한 모든 문제들을 예시하진 못했지만 말이다.

한 가지 덧붙이자면, 가능한 모든 세밀한 신경을 써서 다듬어도 어쩔 수 없는 글들도 있다. 참을 수 없을 만큼 지루해 보이는…….

책을 읽을 때 경험 많은 독자들의 눈은 글줄을 따라 획획 도약하며 달린다. 이때 안구는 0.2~0.4초가량 고정됐다 움직이길 반복하는데, 이를 단속성 운동(saccade)이라 부른다. 글줄은 이런 짧은 운동들이 연속되는 와중에 인식되며, 뒤이어 글줄 끝에 도달한 안구는 다음 줄 맨 왼쪽으로 크게 건너뛴다. 정보는 오직 안구가 고정됐을 때만 흡수된다. 일반적인 글자 크기로 조판되었다고 가정할 때, 한 번의 단속성 운동을 통해 (로마자를 기준으로) 대략 5~10개의 글자, 또는 1~2개의 낱말이 눈에 들어온다. 어떤 경우엔 단속성 운동이 한 낱말 안에서 시작되거나 끝날 수도 있다. 평균적으로 보자면 10개의 글자 중 안구가 정확하게 집중해 파악하는 건 3~4개 정도에 불과하다. 나머지 글자들은 흐릿하게 파악되거나 맥락에 따라 이해된다. 이 과정을 통해 의미가 명확해지지 않으면 눈은 다시 앞으로 돌아가 이미 '읽은' 부분을 다시 점검한다. 이를 회귀 단속성 운동(regression saccade)이라 부른다.[1]

독서 경험이 쌓일수록 이 운동의 간격은 짧아지고 안구가 도약하는 간격은 점점 넓어진다. 하지만 간격의 폭이 너무 커지고 한 지점에 머무르는 시간이 점점 짧아지면, 쉽게 말해 너무 빨리 읽게 되면 뜻을 어림짐작해야 하는 경우가 생긴다. 이렇게 되면 아무리 간단한 내용이라도 반복해서 읽어야만 글을 이해할 수 있게 된다. 언젠가 얀 치홀트는 '좀 더 빨리 읽을 수 있다고 생각하는 건 정말 명청한 오류'라고 말했다. 이건 맞는 말은 아니지만 아무리 집중적인 훈련을 하더라도 무한정 독서 속도를 높일 수 있는 것은 아니다.

한편 낯익은 내용은 조금 더 빨리 읽게 되는데 이는 독자의 시각 기억장치에 저장된 낱말-이미지(word-image) 덕분이다.

연구자들 사이에서도 무엇이 눈의 운동을 추동하는지 명확히 밝혀진 것이 없다. '다른 모든 외적 특성과는 독립적으로 글줄과 문단의 시작과 끝 부분은 확실히 이에 영향을 주는 속성들이다. 이들은 글줄이 바뀌는 순간에 일어나는 단속성 운동의 양상을 결정한다.

The circles show points of fixation, on which the eye rests and looks exactly. Straight lines between the circles indicate the saccades (forward jumps), curves indicate the regression-saccades (backward jumps).

1. 원형은 눈이 머무르면서 정확히 보는 지점들을 나타낸다. 원형들 사이에 놓인 직선은 앞으로 도약하는 단속성 운동을, 화살표는 이미 본 지점으로 다시 돌아가는 회귀 운동을 나타낸다.

하지만 글줄의 어느 지점에 눈이 머무르는지는 바로 앞에 놓인 글자와 낱말들의 연속된 양상에 더 많은 영향을 받는다. 예를 들어 독일어로 된 글이라면 소문자로 시작하는 낱말들보다 대문자로 시작하는 낱말들에 눈이 더 고정된다. 머리글자(initial)로만 이루어진 낱말 또한 다른 것들보다 다소 눈길을 끌 것이다. 그리고 아무리 노련한 독자라도 긴 낱말에서는 한 번 이상 눈이 머무르게 된다.'

단지 글의 시각적 구조만 안구 운동에 영향을 미치는 건 아니다. 언어적 구조 또한 이에 관여한다. '이로써 우리가 결론 내릴 수 있는 것은 독서 중 일어나는 시각적 운동 또한 뇌의 언어 영역에 의해 조절된다는 사실이다.'

'안구 운동을 기록한 자료는 가독성을 객관적으로 측정하는 데 쓰일 수 있다. 같은 글을 읽더라도 글줄의 길이나 크기, 글꼴의 형태, 그리고 글자와 배경의 색채 대비에 따라 그 속도는 천차만별일 수 있다. 안구 운동의 간격과 빈도는 인쇄된 글의 형태에 따라 달라질 수 있는 것이다. 객관적으로 측정될 수 있는 독서의 이런 차이들은 (…) 가독성에 대한 주관적 인상과 깊게 연관되어 있다.' 이런 연구 결과는, 항상 그런 건 아니지만 놀라울 만큼 자주, 오래전부터 알려져 있던 타이포그래피 규칙과 일치한다.

글자들은 서서히 자라났다. 오랜 시간에 걸쳐 글자들은 다양한 필기 기술과 도구, 필기의 바탕이 되는 재료에 적응해왔다. 때로는 글자를 생산하는 기술이나 당대의 주도적 양식에 영향을 받기도 했는데 이는 글자의 기본적 구조에 영향을 주기보다는 주로 세부 형태에 작용했다. 그리고 그 변화는 눈에 띄지 않을 만큼 아주 오랜 시간에 걸쳐 천천히 일어났다.

타이포그래피를 포함해 모든 종류의 쓰인 것을 수용하는 방식은 두 단계로 나눌 수 있다. 첫 번째로 우리는 일단 읽는다. 이 단계에서 사람들은 연속된 글자들을 인지하고 이들을 뇌로 보낸다. 두 번째는 (거의 무의식적인) 시각적 인지 단계인데, 여기서 사람들은 자신이 읽은 것을 자신이 보고 들은 것과 연동시켜 특정한 감정을 불러일으킨다. (65쪽의 '글꼴의 품격' 참조)

이렇게 보자면 특정한 글꼴에 대해 일반적으로 좋다거나 나쁘다고, 혹은 쓸모가 있다거나 무용하다고 말하긴 어렵다. 글꼴들은 다양한 요구를 충족시키고 또 그만큼 다양한 기능을 수행하기 때문이다. 책의 본문에 주로 사용하는 글꼴과 포스터나 광고의 제목에 사용되는 것 혹은 표지나 장식적인 용도로 사용되는 글꼴 사이에는 다른 기준이 적용되어야 한다. 아주 읽기 힘든 글자조차도 솜씨 좋게 제한적으로 사용한다면 독자의 주의를 환기시키고, 그를 도발하거나 충격을 주는 방식으로 그 안에 담긴 다른 글들과 이미지를 읽도록 유도할 수 있다. 다종다양한 광고 업무에 어떤 글꼴을 선택할지, 또 그것들을 어떻게 사용할지는 개별 사안에 따라 결정해야 할 문제다.[2]

책과 같이 많은 양의 글을 읽는 독자들은 일반적으로 글꼴에 대해 보수적 태도를 보인다. 그들은 글자들(혹은 글꼴에 포함된 다른 요소들)을 가지고 실험하는 걸 좋아하지 않는다. 사실 그들은 글자 자체에 대해 관심이 없다. 그들은 '아름다운' 혹은 '흥미로운' 글꼴을 보길 원하는 게 아니라 그것으로 쓰인 글의 뜻을 이해하고 싶을

# Italia farà da se

# T H E A T R E
# M U S I C A L

# *answer the call*

2. 예시된 글꼴들은 모두 많은 양의 글을 조판하기엔 적합하지 않다. 하지만 자주 사용되지 않는다면 신선하고 놀라운 인상을 만들어내기도 한다. 위에서부터 순서대로 ITC 이탈리아 볼드, ITC 쿼럼(Quorum) 블랙과 라이트, 가우디올드스타일 헤비페이스 이탤릭.

뿐이다. 따라서 본문에 사용되는 글자의 형태에 현격한 변화를 가져오는 건 바람직해 보이지 않는다. 스탠리 모리슨의 말을 빌려 말해보자면 그것들은 '너무 "색다르"거나 아주 "쾌활"하면 안 된다'. 비전문가가 책을 읽는 와중에 글자의 모양을 눈여겨보게 되거나 글자의 '우아'하거나 '현대적'인 면모에 대해 언급하는 건 결코 좋은 징조가 아니다. 제1차 세계대전 전후에 활동했던 독일 글꼴 디자이너들(혹은 알려진 바와 같이 활자 '예술가'들)이 만든 글꼴들은 하나같이 모두 '독창적'이고 '우아'했고, 그중 일부는 특별하게 높은 수준을 가지고 있었다. 하지만 그것들은 지나치게 '색다르'고 '뛰어나'서 지금은 모두 잊히고 말았다. 그 디자인은 지나치게 화려했고 당대의 유행을 직접적으로 반영했기 때문에 그 글꼴을 적용한 개인 출판사와 애서가용 책들은 지금 보기에 낡아빠지고 유행에 뒤처져 보인다.[3] 요즘 만들어지는 많은 글꼴들도 사정은 마찬가지다.

**12**

**aufgemuntert, erlaubte er fich fogar unrichtige Angaben, um feinem Gegner zu fchaden. Es kam zur Unterfuchung, und mein Bruder ging heimlich aus dem Lande. Die Feinde unferes**

a

---

**Aber die Brahmanen zürnten und fprachen: «Wie darf er fich den größten Brahmanen unter uns nennen!» Da war auch der Hotar, der Rigvedaprieſter, des Janaka, Königs der Videha's, Namens Açvala, zugegen. Der fragte jenen: «Du alfo, o Yâjnavalkya, biſt unter uns der größte Brah=**

b

---

Faulheit und Feigheit sind die Ursachen, warum ein so großer Teil der Menschen, nachdem sie die Natur längst von fremder Leitung frei gesprochen *(naturaliter majorennes)*, dennoch gerne zeitlebens unmündig bleiben; und warum es Anderen so leicht wird, sich zu deren Vormündern aufzuwerfen. Es ist so bequem, unmündig zu sein. Habe ich ein Buch, das für mich Verstand hat, einen Seelsorger, der für mich Gewissen hat, einen Arzt, der für mich

c

---

3. 위 세 가지 글꼴들은 모두 비슷한 시기에 만들어졌다. 오늘날 (a)와 (b)로 조판된 책은 단지 수집의 대상으로서만 의미를 지닌다. 좋게 평가해봤자 책의 형태를 지닌 예술 작품으로 볼 수 있을 뿐이다. 하지만 (c)로 조판된 책은 기능적이고 매력적이기 때문에 유용성을 지닌 대상으로서 아직까지 유효하다.

미학이나 미술사적 관점에서 말한다면 (a)와 (b)의 책과 글꼴은 충분히 즐길 만하다. 하지만 읽고 싶은 마음은 들지 않는다. 반면 까다롭지 않고 그저 '평범해 보이는' 올드스타일 글꼴인 (c)는 독자의 이목을 끌지 않는다. 누구도 이 글꼴의 형태 자체를 인지하지 않는다. 말하자면 이 글꼴은 글과 독자 사이에서 자신의 존재를 부각시키려 애쓰지 않는다.

(a) 축소 크기. 프란츠 그릴파르처, 『불쌍한 악사(Der arme Spielmann)』, 빈, 1914.

(b) 페터 베렌스가 디자인한 베렌스체, 축소 크기. 『베다의 우파니샤드(Upanishads der Veda)』, 예나, 1914.

(c) 원래 크기. 『임마누엘 칸트 전집(Immanuel Kant's sämtliche Werke in sechs Bänden)』 1권, 빌헬름 에른스트 대공판 독일 고전, 라이프치히, 1912.

**13**

바우하우스와 그 계승자들이 만든 글꼴들은 확연히 객관적인 외양을 지니고 있었지만 세기 전환기에 예술가들이 만들었던 낭만적이면서 지극히 개인적인 글꼴들과 같은 운명에 처하고 말았다. 그것도 같은 이유로. 바우하우스의 글꼴들은 겉보기엔 무척 달랐지만 형태 그 자체를 우선해 만들어졌다는 점과 최적의 가독성에는 그다지 관심이 없었다는 점은 꼭 같았다. 그들의 궁극적인 야심은 글자꼴을 단순하게 만드는 것이었다. 더욱이 각각의 낱글자에 온 신경을 기울인 나머지 정작 그것들이 모여 낱말들을 이룰 때 어떤 조화를 만들어 내는지에는 별 신경을 쓰지 못했다.[4] 그중 시간의 흐름을 견뎌 살아남으면서도 애초의 신선함을 유지할 수 있었던 건 파울 레너가 만든 푸투라가 유일했다. 푸투라가 성공한 이유는 '한편으로 명백히 "비개성적" 형태를 요구하던 시대정신에 적절히 응답하면서도 동시에 친숙한 글자 형태로부터 지나치게 멀리 이탈하지 않았기 때문이다(몇몇 글자들을 완전히 기하학적으로 구축한 다른 버전이 있긴 했지만 실제로 출시되지는 못했다)'.[5]

그 자체로서 훌륭하면서 동시에 시간을 견디고 남을 수 있는 글꼴에 대해 정의한다는 건 불가능한 일이다. 몇몇 눈에 띄는 특징들을 지적할 수 있을 뿐이다.

그중 첫 번째는 이미 언급했던 친숙함이다. 친숙하지 않은 형태 자체에 읽는 사람의 눈이 끌리게 해서는 안 된다. 아울러 해당 글꼴에 포함된 모든 글자들은 동일한 양식적 특징을 공유하면서도 동시에 서로 한눈에 구별될 만큼 차별적인 형태를 가져야 한다.[6]

키릴문자나 그리스문자처럼 로마자 역시 대문자와 소문자를 가지고 있다. 이 말은 본질적으로 다른 두 가지 모양의 글자가 동시에 조판된다는 것을 뜻한다. 그때 그들은 서로 일관되고 조화롭게 보여야 한다. 대문자는 명문(inscription)으로 새겨져 있는 형태와 같이 정적이고 정교한 기본적 구조를 유지하고 있는 반면 그로부터 수백 년에 걸쳐 서서히 생성된 소문자는 유연한 손글씨의 역동적 성격을 보여준다. 활자로 만들어졌을 때에도 이 같은 특성은 그대로 남아 있다.[7]

abcdefghi jklmnopqr stuvwxyz

abcdefghi jklmnopqr s tuvwxyz a dd

4. 왼쪽: 1926년에 헤르베르트 바이어가 발표한 유니버설체. 오른쪽: 유니버설체 세미볼드. 모두 한스 페터 빌베르크의『바우하우스의 활자/파울 레너의 푸투라(Schrift im Bauhaus/Die Futura von Paul Renner)』(노이-이젠부르크, 1969)에서 복제. 이 글꼴로 낱말을 조판하면 뭉침 현상 때문에 읽기 어렵다. 곡선에서 직선으로 이어지는 부분이 시각적으로 보정되지 않았기 때문에 그런 현상이 발생하는 것이다. (17번 도판의 왼쪽 참조) a, b, c, d, e, g, h, n, o, p, q, u, x 그리고 y를 모두 일정한 지름의 동그라미를 바탕으로 작도한 탓에 비정상적 비례감을 보여준다.

Radierungen zeitgemäßer Künstler

Radierungen zeitgemäßer Künstler

5. 위: 특별한 모양의 글자가 포함된 푸투라의 첫 번째판. 아래: 1928년에 주조된 최종판. 빌베르크의『바우하우스의 활자/파울 레너의 푸투라』에서 복제.

　　대문자와 소문자 사이의 적절한 비례감은 친숙하고 쉽게 읽혀야 하는 본문용 글꼴에서 중요한 기준이 된다. 대문자는 그것의 원형이 되는 카피탈리스 모누멘탈리스(capitalis monumentalis), 즉 초기 제국 시기 로마의 명문체로부터 지나치게 많은 변화를 줘서는 안 된다.[8] 소문자의 전형은 15~16세기 이탈리아에서 필사된 인본주의 성경에서 찾아볼 수 있다. 펀치 조각가들은 이 글자들을 철에 새기고 깎아서 다시 재현해냈는데 이 과정에서 기술적인 이유로 형태가 약간씩 변하기도 했다. 이 펀치 조각가들을 고용한 것은 슈바인하임과 판아르츠, 루쉬, 장송, 알두스 등의 인쇄업자들이었고 이들에 의해 인쇄된 책의 시대가 열렸다.[9]

**15**

**Monogramme**

라이노타입 유니버스 830 베이직 블랙

Monogramme

모노타입 뱀보 로만

**Monogramme**

푸투라 볼드

Monogramme

메리디언 로만

**Monogramme**

라이노타입 유니버스 830 베이직 블랙:
두 번째 o와 두 번째 m은 푸투라 볼드로
쓰였다.

Monogramme

모노타입 뱀보 로만: 두 번째 o와 두 번째
m은 메리디언 로만으로 쓰였다.

**Monogramme**

푸투라 볼드: 두 번째 o와 두 번째 m은
라이노타입 유니버스 830 베이직 블랙으로
쓰였다.

Monogramme

메리디언 로만: 두 번째 o와 두 번째 m은
모노타입 뱀보 로만으로 쓰였다.

6. 한눈에 보기엔 별로 중요해 보이지 않는 차이점들이 글자를 디자인하는 과정에서 점점
더 분명하게 드러나게 된다. 예컨대 왼쪽에서는 곡선(원이나 호가 구부러진 편차)의 형태,
오른쪽에서는 선의 굵기, 그리고 곡선과 세리프 형태 같은 것 말이다.

ABCDEFGHIJKLMNOPQRSTUVWXYZ
abcdefghijklmnopqrstuvwxyz

C G ç ʕ ʕ ʃ ʃ 8 g

7. 대문자의 기본 구조는 정적이고 정교하다. 반면 소문자는 역동적이다. 아래에 예시된 것은
1~15세기 사이에 일어난 대문자 G와 소문자 g의 형태 변화.

읽기 좋은 본문용 글꼴에게 요구되는 속성 중 두 번째는 대문자
와 소문자 사이의 관계, 특히 크기와 굵기의 관계가 적절하게 조절
되어야 한다는 점이다(대문자가 많이 사용되는 독일어 책에 쓰이
는 글꼴은 더욱 이 부분에 신경을 써야 한다). 또한 글꼴의 전체적
인 외관을 망치지 않기 위해 대문자의 높이는 소문자의 어센더에

8. 로마 명문체 대문자의 세부. 카피탈리스 모누멘탈리스라고도 불린다. 2세기 초(아퀼레이아 국립고고학박물관, 저자가 찍은 사진)

ett tu reuerfi fumus;ut de Aetnae incendi-
is interrogaremus ab iis, quibus notum
eft illa nos fatis diligenter perfpexiffe ; ut

tu reuersi sumus; ut de Aetnae incendi-
is interrogaremus ab iis, quibus notum
est illa nos satis diligenter perspexisse; ut

9. 위: 휴머니스트 소문자, 피렌체(?), 15세기 후반. 휴머니스트 소문자는 초기 로만 글꼴의 전형이다(바젤 대학 도서관 소장[Ms AN II 34, 1r], 1:1 비율. 마르틴 슈타인만에게 감사한다). 가운데: 베니스에서 1496년 만들어진『피에트로 벰보의 에트나 기행(Petri Bembi de Aetna ad Angelum Chabrielem Liber)』에서 발췌 수록. 역시 1:1 비율. 이 글꼴이 1929년 복각된 벰보(맨 아래)의 원형이다. 가운데와 아래의 도판은 1970년 베로나에서 다시 출간된『피에트로 벰보의 에트나 기행(Petri Bembi De Aetna Liber & Pietro Bembo: Der Atna)』에서 뽑아 재수록했다.

비해 조금 낮게 조절되어야 한다.[9, 10]

프랑스 안과 의사 에밀 자발의 1878년 실험을 통해 우리는 개별 소문자를 인식하기 위해 글자 전체를 볼 필요가 없음을 알고 있다. 어떤 글자인지 알아보는 데는 절반 윗부분만으로 충분하다.[11] 왜 그럴까. 그 이유는 아직까지도 명쾌하게 해명된 바가 없다. (단순히 엑스하이트의 윗부분과 어센더가 그 아랫부분과 디센더에 비해 형태적으로 차별화되어 있다고 말하는 것만으로는 충분치 않다. a와 g, p, q와 같은 글자는 아랫부분이 보다 알아보기 쉬우며, o나 s, v, w, y, z 등은 위나 아래의 형태적 차별성이 비슷하다.) 그럼에도 불구하고 우리는 그의 통찰을 고려할 필요가 있다. 브라이언 코는 실험을 통해 이 의견에 힘을 보탰다.[12]

만약 가독성이 오로지 엑스하이트 윗부분의 독특한 형태에 의해 결정된다면 대부분의 산세리프들, 특히 소문자 a가 단순하게 생긴 글꼴들의 경우 고전적인 서적용 글꼴에 비해 현저하게 불리한 입장에 처하게 될 것이다.[13]

눈이 감지하는 다른 모든 2차원 형태들처럼 글자 또한 광학 법칙의 영향을 받는다. 글자의 형식적 질을 판단하는 데 가장 결정적인 요소는 측정 도구가 아니라 건강한 인간의 눈이다. 따라서 글꼴을 디자인하는 데 염두에 두어야 할 지점은 시각적 환상이 아닌 시각적 실재라고 얘기하는 편이 옳다.

1. 원과 삼각형은 같은 높이를 지닌 사각형에 비해 작아 보인다. 만약 같은 높이로 보이게 하려면 원과 삼각형을 위와 아래쪽으로 약간 늘려줘야 한다.[14]

2. 수학적으로 정확히 절반을 나누면 항상 절반 윗부분이 절반 아랫부분에 비해 커 보인다. 시각적으로 위아래 면적을 같게 보이도록 하려면 수학적 중앙이 아닌 그보다 약간 위 지점을 기준으로 선을 그어줘야 한다. 이를 시각적 중앙(optical center)이라 부른다.[15]

3. 같은 두께를 지닌 가로선과 세로선을 비교하면 항상 가로선이 더 두꺼워 보인다. 따라서 가로선을 세로선에 비해 약간 얇게 조정해야 두 선의 두께가 동일해 보이게 된다. 이 원칙은 직선뿐 아니

# Hlf Hlf Hlf Hlf

10. 많은 글꼴의 대문자들, 특히 본문용으로 만들어진 글꼴의 대문자들은 보통 소문자의 어센더보다 그 키가 낮다. 때로는 아주 눈에 띄게 낮은 경우도 있다. 왼쪽부터 트리니테(Trinité) 로만 컨텐스트 2, 미니언 레귤러, ITC 오피시나(Officina) 세리프 북, 스칼라 산스 레귤러.

# Ober- und Unterlängen
# Ober- und Unterlängen

11. 소문자의 윗부분을 가리면 글을 해독할 수 없다. 반면 아랫부분이 가려진 글은 충분히 읽어낼 수 있다.

# how much is expendable
# abcdefghijklmnopqrstuvwxyz

12. 브라이언 코는 소문자의 일부를 조금씩 지워나가며 가독성을 실험했다. 위 그림은 그 실험의 일부다. 여기서도 역시 엑스하이트의 윗부분이 가독성에 얼마나 중요한 영향을 미치는지 엿볼 수 있다. 허버트 스펜서, 『시각적 낱말(The Visible Word)』 2판(런던, 1969)에서 발췌 수록.

# quasi papageno
# quasi papageno
# quasi papageno
# quasi papageno

13. 푸투라 북과 같은 산세리프체에서 a, g, q의 윗부분 모양은 동일하다. 따라서 아랫부분이 사라진다면 구분해낼 수 없다. 이 세 글자의 윗부분은 p와 o의 윗부분 모양과도 큰 차이가 없다. 반면 모노타입 벰보의 경우에는 서로 완연히 다르다.

**19**

라 곡선에도 동일하게 적용된다. 즉, 곡선에서 가장 두꺼운 가로 부분은 동일한 두께의 세로 부분에 비해 더 두꺼워 보인다.[16] 시각적으로는 오른쪽으로 기울어진 대각선이 같은 두께의 세로선에 비해 두꺼워 보이고 반대로 왼쪽으로 기울어진 대각선은 더 얇아 보인다. 또한 같은 길이를 지닌 세로선이라 해도 그것과 만나는 가로선에 따라 두께가 달라 보일 수 있다. 즉, 가로선과 만나는 지점이 많을수록 세로선은 좀 더 얇아 보인다.

4. 곡선이 직선 혹은 다른 곡선과 만나는 지점, 혹은 두 개의 대각선이 만나는 지점에는 시각적 뭉침 현상이 일어난다. 이를 수정해주지 않으면 글자의 모양이 망가지고 전체적인 구성을 해치게 된다.[17, 도판 4도 참조]

5. 작은 글자는 큰 글자에 비해 비율에 따라 조금 넓혀줄 필요가 있다. 이는 최적의 가독성을 위해 필수적인 시각적 요구 사항이다. (이런 방식의 조정은 손글씨에서도 자연스럽게 나타난다. 글씨가 커질수록 개별 글자의 폭은 좁아진다. 그 반대도 마찬가지다.) 초기 펀치 조각가들도 이런 시각적 조정의 필요성을 이미 알고 있었다.

이 문제를 해결하기 위해 나온 멀티플 마스터 폰트(Multiple Master fonts)는 기대했던 것만큼 성공을 거두진 못했지만, 앞서 길을 개척했다. 뒤이어 나온 오픈 타입 폰트는 MM 폰트의 가변성을 완전히 활용하지는 못했지만 그를 넘어선 가능성을 보여주고 있다. 오픈 타입 폰트는 여러 활자 크기에 따라 각각 다르게 그려진 모양으로 자동 전환하는 기능을 제공할 뿐 아니라 커닝 또한 맥락에 따라 작동한다. 다시 말해, 글자 쌍들 사이의 공간이 주변 요소에 맞춰 조절된다. fk, 혹은 gg와 같은 글자 쌍에서 일어나는 충돌은 합자 대신 자동으로 입력된 교체 가능한 글자들에 따라 광범위하게 해결할 수 있다. 이 기술의 도움으로 (이미 구텐베르크가 실천했던 것처럼) 가용한 공간에 따라 글자의 속공간(counter)을 눈에 띄지 않는 수준에서 조절할 수 있다. 더 나아가 오픈 타입 폰트에서는 작은대문자, 소문자형식 숫자, 위첨자 혹은 장식체와 같은 변이형들을 편리하게 입력할 수 있다.

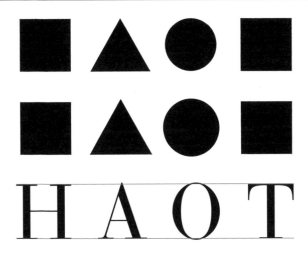

14.

15. 맨 왼쪽의 E는 가운데 가로획을 수학적 중앙에 맞춘 것이고 그 오른쪽은 시각적 중앙으로 맞춘 것이다. 왼쪽의 X는 수학적으로 정 가운데 지점에서 대각선이 교차한 것이고, 그 오른쪽의 X는 시각적 중앙에서 대각선이 교차하도록 조정한 것이다.

16.      교정 전      교정 후      교정 전      교정 후

17.      교정 전      교정 후      교정 전      교정 후

4번과 5번에 언급된 현상들—잉크가 뭉쳐 보이는 현상과 기계적인 글자 축소의 부적절함—은 객관적 혹은 주관적 복사(radiation)와 연관이 있다.

읽기 편한 본문용 글꼴에 대한 마지막 요구 사항으로, 나는 개별 글자의 상대적 가독성에 대한 연구 결과 몇 개를 얘기해보려 한다. 이에 대한 첫 과학적 분석 결과를 담은 책은 1885년 출간되었는데, 여기엔 이미 1825년 행해진 개인적 관찰과 주관적 인상들이 포함되어 있었다. 팅커는 이 결과들을 요약하고 그로부터 몇몇 결론을 이끌어냈다.

— 대문자 A와 L은 가독성이 매우 좋은 반면 대문자 B와 Q는 식별하기 까다롭다. B는 종종 R과 혼동되며, G는 C나 O와, Q도 마찬가지로 O와, 그리고 M은 W와 혼동하기 쉽다.

— 소문자 d, m, p, q는 판독하기 편하다. j, r, v, x, y는 평균적인 가독성을 지닌다. 이에 비해 c와 e, l, n은 다른 알파벳과 구분해 읽어내기 쉽지 않다. 소문자 c는 e와, I는 j와, n은 a와, l은 j와 종종 혼동된다.

— 소문자의 상대적 가독성을 결정하는 가장 중요한 요소는 서로를 구분해주는 나름의 독특한 특성들을 강조해주는 것이다.

개별 글자들의 외양과 가독성에 영향을 미치는 다른 기준들은 낱말을 다루는 다음 장에서 다룰 것이다. 그리고 그 기준들이 제대로 적용되면 낱말 안에서 어떤 효과를 발휘하는지 알아볼 것이다.

이탤릭체에 대해서는 좀 더 얘기가 필요하다. 언뜻 보자면 이탤릭체의 가장 분명한 특징은 그들의 기울다. 하지만 이건 이차적 특징에 불과하다. 우리가 지금 보는 이탤릭체와 유사한 손글씨 형태가 처음 나타난 건 15세기 초반 피렌체에서였다. 앞서 말한 인본주의 성경의 필사본이 나온 것과 같은 시기, 같은 장소 말이다. 후에 칸첼라레스카 코르시바(cancellaresca corsiva)라고 알려진 서간체는 그 구조적인 면에서 인본주의 성경에 쓰인 글자들과 매우 다르다. 평균적으로 서간체에서는 개별적 펜의 움직임이 거의 보이지 않고, 펜을 잡는 각도가 좀 더 가파르며, 개별 글자들이 서로 연

type sizes fixed quickly margins

a

digitalisierte Typen sind quer

b

Typography is the efficient mean

c

18. 보도니라고 다 같은 보도니가 아니다. 개러몬드도, 배스커빌도 마찬가지다. 역사적인 글꼴을 복원할 때 현대 글꼴 디자이너들이 어떤 원형을 택하느냐에 따라 그 모양은 완전히 달라진다. 잠바티스타 보도니는 원형으로 쓰일 수 있는 많은 종류의 글꼴을 디자인했다. 한눈에 보기에 그들은 서로 매우 닮았지만 세부적인 부분, 예를 들어 획의 굵기 등은 매우 다양하다. 모노타입 조판 시스템에서 채택한 역사적 글꼴들, 그러니까 벰보(도판 9 참조) 같은 것들은 사진식자와 CRT 식자, 그리고 디지털화 과정을 거치며 심각할 정도로 보기 흉해졌다.

  (a) 금속 모노타입 벰보의 원형, 24포인트. (b) 높아진 엑스하이트와 그만큼 짧아진 어센더로 인해 모노타입의 디지털판은 좀 더 커 보인다. (c) 컴퓨그래픽(Compugraphic, 이 회사는 없어졌다)에서 만든 해적판 벰보. 이것에 대해서는 별 말이 필요 없다. 저작권 문제를 피하기 위해 컴퓨그래픽은 이 글꼴에 벰(Bem)이라는 이름을 붙였다. PC에 공짜로 탑재된 많은 글꼴들의 품질이란 게 대부분 이 정도였다.

결되는 경향이 있다. 그리고 좁은 비례감을 가지고 있기 때문에 같은 크기로 글을 써도 상대적으로 작은 공간을 차지한다. 이런 이유로 상대적으로 빠른 필기가 가능했고, 많은 필경사들의 필적에서 볼 수 있는 것처럼 오른쪽으로 기울어진 글자 모양을 지니게 되었다.[19]

이탤릭체가 처음으로 인쇄된 건 1501년 베니스의 인본주의 인쇄인이자 출판인이었던 알두스 마누티우스가 '포켓판'이라 부른 고전 작가의 책들을 제작하면서였다.[20] 16세기 전반기엔 알두스를 비롯해 다른 인쇄업자들은 이탤릭체를 본문에 사용할 수 있는 독립적인 글꼴로 여겼지만 16세기 중반 이후부터는 점차 표준정체와 구별해 강조하고자 할 경우에만 사용하기 시작했다. 지금도 이탤릭체보다 더 우아하고 명쾌하게 낱말 혹은 문단 전체를 강조할 수 있는

*membrum est bene meritis ea paterne concedere uolentes per que ei honor accrescat sa...*
*se reddere possit et grahosam Ultra ea que in mris legahonis Tibi Comise sicb phs...*
*is contentorii tenore pnhbus pro sufficienter expresso haberi uolentes. Ex mia verba...*
*Iohdomqz Comites et equites aule sacri Palatij lateranen et accolitos ap. als tri...*
*et vhiusqz iuris gradus doctoratus et sufficientes duobus uel Tribus in eisde...*
*neramus creare et aliquibus Cappellis de iure patronatus nobihu laycoru usqze...*

19. 거의 알아보기 힘든 기울기를 가진 칸첼라레스카 코르시바(서간체 이탤릭). 1512년에
교황이 쓴 편지를 축소 수록. (프란츠 슈테펜스, 『라틴 고문서(Lateinische Paläographie)』,
프라이부르크 i, Ü, 1903)

*horum dixer im ) laudem reliquisti . verum si tibi ip-*
*si nihil deest , quod in forensibus rebus ciuilibusq; uer*
*setur , quin scias ; neque eam tamen scientiam quam*
*adiungis oratori , complexus es : uideamus, ne plus ei*
*tribuas , quàm res, et ueritas ipsa concedat . Hic Cras*
*sus , Memento , inquit , me non de mea , sed de orato-*

20. 1559년에 알두스의 아들인 파울루스 마누티우스가 사용한 이탤릭체. 키케로의 『변론가들
(De Oratore)』 옥타보판에 사용됐다. 옥타보판은 그의 아버지인 알두스 마누티우스가 처음
사용했다. 원본에서 같은 크기로 재수록.

# Sample of Bembo Roman
## *Sample of Bembo Italic*

21. 벰보는 고전적 서적용 글꼴에서 표준정체와 이탤릭체가 어떤 구조적 차이를 가지고 있는지
매우 분명하게 보여준다.

a Algarve *Algarve*　　b Algarve *Algarve*

22. (a) 구조적인 차이 없이 단지 기울기만 표준정체와 다른 이탤릭체. 라이노타입에서 만든
유니버스 430의 예에서 보듯, 많은 산세리프체들은 '가짜' 이탤릭체를 가지고 있다. 컴퓨터
프로그램에서 강제로 기울여 만든 이탤릭체는 항상 부자연스럽고 불만족스러운 형태를
보여준다. (b) 스칼라 산스는 제대로 된 이탤릭체를 가진 산세리프체다.

방법은 별로 없다. 그건 표준정체와 구조적으로 다르기 때문이기도 하고 동시에 둘 사이의 회색도가 다르기 때문이기도 하다(다른 종류의 강조 방식에 대해서는 53쪽 '강조' 부분 참고).

19세기에 들어 손으로 그린 석판화용 레터링의 영향으로 인해 '잘못된' 이탤릭체가 나타났다. 그들은 분명 한쪽으로 기울어졌지만 그 이차적 특징에 집중한 나머지 오히려 본질적인 구조적 특징은 놓치고 말았다.[21, 22]

지금은 어떤 글꼴이든지 손쉽게 '이탤릭체화'할 수 있다. 컴퓨터 프로그램을 통해 기존의 표준정체를 적당히 기울여주기만 하면 끝이다. 당연히 결과는 불만족스럽다. 이 과정에서 시각적 조정을 해줄 수 있는 여지가 없기 때문이다. 그럼에도 어쩔 수 없이 특정 글꼴을 강제로 '이탤릭체화'할 필요가 있다면 그 기울기는 10도를 넘으면 안 된다. 그 이상 기울이면 왜곡이 너무 커진다.

낱말은 독서 과정에서 매우 중요한 역할을 차지한다. 독자는 낱글자뿐 아니라 낱말, 혹은 그 일부를 인식하는 방식으로 책을 읽기 때문이다. 때문에 낱글자들은 그것들이 모여 낱말을 이루었을 때를 가정해 디자인되어야 한다. 잘 디자인된 글자들은 다른 글자들과 명확하게 구별되면서도 동시에 한 낱말의 일부로서 서로 잘 어울려야 한다.

글의 대부분은 소문자로 조판된다. 대문자가 쓰이는 건 문장의 시작 부분과 특정한 몇몇 낱말에서가 전부다. 때문에 낱말의 형태를 결정하는 건 주로 소문자의 형태적 요소들, 즉 엑스하이트, 어센더, 디센더 등이다. 소문자 i의 위 점, 소문자 t의 도드라진 높이, 개별 글자들이 모여 만들어내는 다양한 외곽선 등도 낱말의 전체적 인상을 결정짓는 중요한 요소들이다.

만약 모든 글자를 대문자로 쓴다면 낱말들은 단지 길거나 짧은 직사각형으로 보이게 될 것이다. 한편 대문자로만 조판된 글은 읽기 쉽지 않기 때문에 글자 사이를 평소보다 많이 띄어줘야 한다.[23, 24]

그래서 어센더와 디센더를 서로 분명하게 구별되게 디자인하는 건 매우 중요한 일이다. 그건 단지 길게 늘어뜨린다고 되는 게 아니라 세리프의 모양을 포함한 글꼴의 디자인적 특성 전체가 모여 이루어내는 것이다.

어떤 글이 읽기 힘들다고 했을 때 그건 글자사이 공간이 적절치 않아서일 경우가 많다. 모든 인쇄 매체에서, 인쇄된 부분과 인쇄되지 않은 부분은 서로 영향을 주고받게 된다. 낱글자부터 낱말, 그리고 그것들이 모여 이루는 글줄까지 사정은 마찬가지다. 인쇄된 면은 일정하면서도 동시에 지루하지 않은 회색도를 유지해야 한다. 낱말과 글줄로 떼어 놓고 보더라도 각각 일정한 회색도를 지녀야 함은 물론이다(글꼴 디자이너들은 이런 지점을 반드시 염두에 두어야 한다). 결과적으로, 글자사이 공간이 잘못 조정되면, 즉 너무 넓거나

# ALPHABET · Alphabet

THE RESULTS OF LEGIBILITY ANALYSES CAN BE
CONTRADICTORY, BUT ONE THING IS CLEAR:
TEXT SET IN CAPITALS IS HARDER TO READ THAN
TEXT SET IN UPPER- AND LOWERCASE. THIS
MAY NOT BE PARTICULARLY IMPORTANT IN THE
CASE OF INDIVIDUAL WORDS, BUT IT IS FOR LARGE
AMOUNTS OF TEXT. THEN TOO, THERE IS ALSO
A GREAT DIFFERENCE IN THE AMOUNT OF SPACE

a

The results of legibility analyses can be contradictory, but one thing
is clear: text set in capitals is harder to read than text set in upper-
and lowercase. This may not be particularly important in the case of
individual words, but it is for large amounts of text. Then too, there
is also a great difference in the amount of space required by the text.

b

THE RESULTS OF LEGIBILITY ANALYSES CAN BE CONTRADICTORY,
BUT ONE THING IS CLEAR: TEXT SET IN CAPITALS IS HARDER TO
READ THAN TEXT SET IN UPPER- AND LOWERCASE. THIS MAY
NOT BE PARTICULARLY IMPORTANT IN THE CASE OF INDIVIDUAL
WORDS, BUT IT IS FOR LARGE AMOUNTS OF TEXT. THEN TOO,
THERE IS ALSO A GREAT DIFFERENCE IN THE AMOUNT OF SPACE

c

24. (a)와 (b)는 별도의 설명이 필요 없다. (c)는 전체를 대문자로 조판하면서 문단 크기는 (b)
정도만 차지할 만큼 글자 크기를 줄여준 예다. 그 결과 읽기가 정말 어려워졌다.

좁거나 혹은 불규칙하면 그것들이 모여 이루는 낱말과 글줄, 나아가
인쇄 면 전체가 고르지 않고 얼룩덜룩해 보일 것은 당연하다.

글자사이 공간은 속공간과 서로 긴밀하게 영향을 주고받는다.
속공간이 작을수록 글자사이 공간도 그에 따라 작아져야 하고, 그

# tollere **tollere** tollere tollere

25. 속공간이 작으면 글자사이 공간도 작게, 속공간이 크면 글자사이 공간도 크게 해야 한다.

반대도 마찬가지다. 이 원칙은 블랙레터나 이탤릭체를 포함한 로만 알파벳에만 국한되지 않고 그리스문자와 키릴문자 그리고 더 나아가 모든 종류의 손글씨에도 똑같이 적용된다.[25]

글자는 그 크기가 커짐에 따라 점점 세장한 비율을 지니게 되는데—글꼴을 디지털화할 때 이런 경향을 고려할 필요가 있다—이에 맞춰 글자사이 공간도 줄이는 것이 맞다(글꼴을 프로그래밍할 때에도 그 크기에 따라 좁거나 넓게 글자 폭을 조절하곤 한다. 항상 성공적이진 않지만).

소문자의 속공간이 만들어내는 밝기보다 더 밝아 보일 만큼 글자사이 공간을 벌리면 낱말-이미지들은 서로 동떨어져 보이게 된다. 반대로 글자사이 공간을 속공간에 비해 지나치게 좁게 만들면 낱말들은 얼룩덜룩하고 불균등해 보일 것이다.[26]

물론 예외는 있다. 폭이 좁은 산세리프체나 이탤릭체의 경우 글자 크기가 필요 이상으로 작아지면 읽기 힘들어지는데, 이 경우에는 글자사이 공간을 정상보다 약간 벌려주는 편이 낫다. 즉 적절한 글자사이 공간의 기준은 글꼴의 형태와 크기에 따라 달라질 수 있다.[27]

소문자의 경우 이론상 어떤 크기에도 적용 가능한 글자사이 공간을 말할 수 있다(적어도 관련된 변수의 범위가 매우 제한적이다).

대문자는 그렇게 간단하지 않다. 대문자 사이의 적정 공간을 설정하는 작업은 그 이상 줄이면 안 되는 최솟값을 정하는 데에서 시작한다. 이 최솟값은 C, D, G, O, Q와 같은 글자들, 즉 대문자 중에서도 가장 큰 속공간을 지닌 글자들의 밝기에 따라 결정된다. 글자사이 공간을 이보다 좁게 잡으면 낱말 어디에선가 '구멍'이 뻥 뚫린 것처럼 보일 것이다.[28]

**29**

# set too loose
## and too tight

26.

Extremely narrow or narrow sanserif and italic types can be difficult to read in small sizes. In such cases a few additional units of letterspacing can improve their readability. The amount of spacing depends on the design and size of the type-face.

Extremely narrow or narrow sanserif and italic types can be difficult to read in small sizes. In such cases a few additional units of letterspacing can improve their readability. The amount of spacing depends on the design and size of the typeface.

푸투라 라이트 컨덴스트: 아래쪽이 전각의 3/1000만큼 글자사이 공간이 더 넓다.

**Extremely narrow or narrow sanserif and italic types can be difficult to read in small sizes. In such cases a few additional units of letterspacing can improve their readability. The amount of spacing depends on the design and size of the typeface.**

**Extremely narrow or narrow sanserif and italic types can be difficult to read in small sizes. In such cases a few additional units of letterspacing can improve their readability. The amount of spacing depends on the design and size of the**

프랭클린고딕 컨덴스트: 아래쪽이 전각의 5/1000만큼 글자사이 공간이 더 넓다.

*Extremely narrow or narrow sanserif and italic types can be difficult to read in small sizes. In such cases a few additional units of letterspacing can improve their readability. The amount of spacing depends on the design and size of the typeface.*

*Extremely narrow or narrow sanserif and italic types can be difficult to read in small sizes. In such cases a few additional units of letterspacing can improve their readability. The amount of spacing depends on the design and size of the typeface.*

모노타입 배스커빌 이탤릭: 아래쪽이 전각의 3/1000만큼 글자사이 공간이 더 넓다.

27.

위 글자들의 속공간 밝기에 따라 글자사이 공간을 맞춰가다 보면 전체적으로 다소 느슨하고 헐겁게 느껴질 수도 있다. 이때 그를 둘러싼 조건들을 조정함으로써 이를 보완해줄 수 있다. 가령 글자사이 공간만큼 그 앞뒤로, 그리고 특히 위아래로 충분히 여유 있게 공간을 만들어주면 이 약점을 최소화할 수 있다.

**30**

# WORDIMAGES
# WORDIMAGES

28. 위: 너무 좁고 고르지 못한 글자사이 공간. 아래: 더 이상 좁히면 안 되는 수준에서 멈춘
글자사이 공간. R과 D, W와 O, O와 R, M과 A 사이를 이보다 더 좁히면 '구멍'이 발생한다.
글자사이 공간이 '제대로' 조절되었는지의 여부는 타이포그래퍼들 사이에서도 논란의 대상이다.

## WOOLWORTH

Letter spacing should not be mechanically
equal but must achieve equal optical space.
The letters must be separated
by even and adequate white areas.

29. 얀 치홀트, 『알파벳과 레터링의 보물(Treasury of alphabets and lettering)』(뉴욕:
레인홀드, 1966)에서 발췌.

　　대문자로만 조판된 경우, 글자사이 공간을 충분히 확보하는 것
만으로 편한 독서가 가능해지는 건 아니다. 그보다는 공간들이 서
로 고르게 보이는 게 더 중요하다(약간 다른 조건이 붙긴 하겠지만
이는 소문자에서도 똑같이 적용된다). 전체적인 공간 값이 시각적
으로 동일해 보인다면 글자사이 공간 또한 고르게 느껴질 것이다.
　　전문 서적과 수업에서 이 문제를 다룰 때는 종종 동일한 크기의
개념에서 다뤄지는 경우가 많다.[29]
　　그렇지만 29번 도판을 잘 살펴보자. O와 L 사이의 공간은 R과 T
사이의 그것보다 확연하게 크다. L과 W 사이, 그리고 T와 H 사이는
또 어떤가? 글자 사이의 공간은 어느 지점에서 시작하며, 각 글자를
둘러싼 공간은 어디에서 끝나는 걸까? [이 도판에서처럼] 글자사이
공간이 물리적으로 제각각이더라도 시각적으로는 아주 고르게 보
일 수 있다. 결론적으로 말하면 여기서 중요한 건 공간의 크기가 산

**31**

# A TRIBUTE TO JAN TSCHICHOLD
## FROM LONDON

J AN TSCHICHOLD was a brilliant typographer, a practical design-
er of any printed matter, not only of books, but also of the whole
range of graphic work from labels to large cinema posters. He was
also a distinguished teacher and a considerable author and editor,

---

# A TRIBUTE TO JAN TSCHICHOLD
## FROM LONDON

J AN TSCHICHOLD was a brilliant typographer, a practical designer
of any printed matter, not only of books, but also of the whole
range of graphic work from labels to large cinema posters. He was
also a distinguished teacher and a considerable author and editor,

30. 위 도판은 취리히에서 열렸던 치홀트 전시회의 도록에서 가져왔다. 『얀 치홀트,
타이포그래피와 글꼴 디자이너, 1902~1974 — 삶과 작업(Jan Tschichold, Typograph
und Schriftentwerfer, 1902~1974 — Das Lebenswerk)』, 취리히 미술공예박물관,
1976. 글꼴은 10포인트 사봉이며, 글줄사이 공간은 12포인트다. 라이노타입 글줄
주조기(linecaster)로 조판했다. 아래는 스코틀랜드에서 만든 같은 전시의 도록 중 일부다. 얀
치홀트, 『타이포그래피와 글꼴 디자이너, 1902~1974』, 스코틀랜드 국립도서관, 1982. 역시
10포인트 사봉이며 글줄사이 공간은 4.5밀리미터로 베르톨트 ads 3000 사진식자기를 이용해
조판했다(도판은 약 10퍼센트 정도 축소되었다). 이 조판 시스템들은 이제 더 이상 사용되지
않지만 이 두 가지 사례를 비교하는 데에는 별 문제가 되지 않는다.

스코틀랜드 도록은 '트래킹(tracking)'을 하지 않고 '보통'의 자간으로 조판되었지만
글자사이 공간은 지나치게 좁다(가령 brilliant에서 illi 부분을 보라). 취리히의 것과 글줄사이
공간은 거의 같아 보이는 반면 글자 크기가 커져 글줄을 따라 읽기도 쉽지 않다. 이런 이유로
전체적으로 취리히 것에 비해 읽기에 편안하지 않다. 이런 결과는 사진식자라는 기술 자체와는
아무 상관이 없다. 그보다는 당시 유행에 따라 하이픈과 양끝맞추기의 기준값을 부주의하게
설정한 탓이 크다.

인쇄 매체의 전반적인 인상은 항상 타이포그래피의 세부에 의해 결정된다. 스코틀랜드
도록에서 머리글자는 너무 크다. 대문자로만 조판된 글줄의 글자사이 공간은 너무 좁고
시각적으로 조절되지도 않았다. 글줄사이 공간도 마찬가지다. 전체적인 레이아웃과 세부
요소들을 취리히판에서 그대로 가져왔지만 결과는 만족스럽지 못하다. (두 책의 가로 너비는
같은데 세로 길이는 스코틀랜드 도록이 8밀리미터 더 짧다. 이로 인해 페이지 안에서 글 상자의
위치도 매우 어정쩡해졌다.)

술적으로 동일하냐, 아니냐가 아니다. 이 문제를 단순하고 이해하기 쉽게 도와주는 방법이 있다. 공간을 빛으로 치환해 적용해보는 것이다. 그렇게 하면 '잔여 글자사이 공간(residual letterspace)'과 같은 혼란스런 개념에 기댈 필요도 없을 것이다.

빛—인쇄되지 않은 백색 면의 밝기—은 위와 아래에서 글자들의 내부 공간과 그들 사이의 공간으로 흘러들어 간다. 위로부터 내려오는 빛은 아래로부터 올라오는 빛에 비해 훨씬 큰 효과를 발휘한다. 이 현상을 구체적 예를 통해 설명해보자. 같은 산세리프 글꼴에 포함된 n과 u의 너비를 동일하게 보이게끔 하려면 n을 조금 더 넓게 만들어줘야 한다. 이와 마찬가지로 A와 V가 같은 각도로 벌어져 있다고 가정한다면 I와 A 사이는 I와 V 사이에 비해 더 좁혀줘야 한다. 동일한 크기의 공간이라는 전제로서는 이런 현상을 설명할 수 없다. 그러나 같은 (양의) 빛이 필요하다고 생각해보면 이해가 쉬워진다.[31]

금속활자를 기반으로 하지 않는 조판 시스템이 도입되면서 글자 사이를 늘리는 것뿐 아니라 줄이는 것 또한 가능하게 되었다.[26] 금속활자를 사용할 때는 글자들 사이의 공간을 어느 이상 줄이는 것이 기술적으로 불가능한 것이었지만 이제 이런 한계는 문제가 되지 않는다. '커닝(kerning)'이라는 기술을 이용하면 모든 것이 가능하다. 그런데 도대체 이게 뭘까?

금속 활자와 마찬가지로 디지털 글꼴에서도 모든 글자들은 자신만의 표준 너비 값을 가진다. 글자들은 자신의 좌우로 일정한 크기의 남는 공간을 가지게 되는데 이 크기는 대부분의 조합에서 가장 적절하게 들어맞는 경우를 가정해 결정된다. 앞 글자와 너무 붙지 않아야 하고 뒤 글자와 너무 멀어지면 안 되는 식의 조건을 가지고서 말이다. 이 공간을 사이드베어링(sidebearing)이라고 부른다.[32]

한편 표준 값에 비해 더 넓거나 좁게 조판되어야 하는 글자 쌍들이 있다. 만약 그것이 본문 중에 빈번히 등장하는 경우라면 글꼴 제작자들은 아예 별도의 글자사이 공간 값이 적용된 조합을 따로 만들어낸다.

# IA IV u n

31. I와 A 사이 공간과 I와 V 사이 공간은 눈으로 보기에 거의 같아 보인다. u와 n의 속공간들도 마찬가지다. 하지만 측정해보면 I와 V 사이 공간과 n의 속공간이 더 넓게 나온다. 글자사이 공간이나 글자의 속공간 인지에는 물리적인 공간의 크기보다 빛이 더 큰 영향을 미친다. 그리고 아래로부터 올라오는 것보다 위에서 아래로 작용하는 빛이 더 '밝고' 효과적이다.

32. 한 글자가 자신의 공간 안에서 차지하는 위치를 피팅(fitting)이라 부른다. 각 낱글자는 자신만의 고유한 너비를 가지는데, 그 너비에는 글자 자신과 그 양 옆의 사이드베어링이 포함된다(•). 몇몇 글자들은 (이 경우 f) 그다음에 오는 글자 공간에 '걸칠' 수도 있다. 엑스하이트는 소문자의 높이를 말한다. 전각은 어센더 라인과 디센더 라인의 위아래 여백까지 포함한 글자크기와 같은 너비를 가진 정사각형을 뜻한다. 이 글자크기는 포인트 시스템으로 체계화된 글자의 크기를 말하기도 한다.

이를 커닝 테이블(kerning table)이라고 하는데, 여기엔 표준보다 좁거나 더 넓게 공간을 줘야 하는 글자 조합들이 들어 있다. 예를 들어, 아래의 글자 쌍에서 글자사이 공간은 표준보다 더 좁아야 한다.

Av Ay 'A L' Ta Ty Ve Va Wo Ya Ye

그리고 다음의 글자 쌍에서는 더 넓어야 한다.

f) f! [f gg gy gf qj

물론 제작자의 기준을 맹목적으로 신뢰할 필요는 없다. 여전히 대문자와 그 뒤에 오는 소문자 사이 공간이 엉터리로 조정되어 있는 경우가 적지 않기 때문이다. 이건 많은 경우 비(非)금속활자 조

**34**

| Table | Table | Table |
|---|---|---|
| Verse | Verse | Verse |
| Warn | Warn | Warn |
| Ypres | Ypres | Ypres |

33.　　　커닝되지 않음　　　지나치게 좁음　　　적절함

fi fè fä　fi fè fä　　*fè fl fk*　*fè fl fk*

커닝되지 않음　　커닝됨　　　커닝되지 않음　　커닝됨

allfällig　　allfällig　　allfällig

f와 ä가 붙었다　　f와 ä가 붙지 않았다　　f와 ä가 붙었지만 붙지 않은
　　　　　　　　　　　　　　　　　　　　　가운데 것보다 더 나아
　　　　　　　　　　　　　　　　　　　　　보이지 않는가?

34.

find　flying　effective　efficient　shuffle
find　flying　effective　efficient　shuffle

*find　flying　effective　efficient　shuffle*
*find　flying　effective　efficient　shuffle*

35. 표준정체와 이탤릭체의 합자들. 합자를 사용하지 않은 것과 비교해보라.

판의 초기, 그러니까 사진식자기 시절 글자사이 공간을 지나치게 좁게 만들던 관습이 아직 사라지지 않고 남은 잔재들이다. 금속활자에서는 불가능했던 극단적으로 좁은 글자사이 공간을 만들 수 있다는 사실만으로 순수한 행복감에 빠져들었던 그 시절 말이다. 대문자는 소문자들에 비해 더 큰 속공간을 가지고 있고, 그 만큼 더

**35**

많은 주변 공간을 필요로 한다.[33]

이탤릭체를 포함한 몇몇 글꼴들의 소문자에는 좀 더 세심한 커닝 작업이 필요하다. 일반적으로 말하자면 글자들은 절대 서로 붙어서는 안 된다. 글자를 서로 붙게 만드느니 차라리 글자 사이에 작은 '구멍'이 생기게 놔두는 편이 낫다. 그렇지만 역시 이런 원칙에도 예외는 있기 마련이다. 결국 모든 결정에는 상식과 함께 반복된 경험으로 훈련된 눈이 필요하다.[34]

이미 마련되어 있는 커닝 테이블을 수정하거나 추가적인 글자 쌍을 만들어 이를 보완하는 것은 가능하다. 하지만 이 작업엔 세심한 주의가 필요하다. 수정한 부분이 눈에 도드라져 기존의 조합들과 충돌을 일으켜서는 안 되기 때문이다. 또 이렇게 만든 조합은 해당 언어에만 적용되어야 한다. 각 언어는 자신만의 고유한 글자 조합 방식을 가지고 있기 때문이다.

낱말에서 얘기하고 넘어가야 할 또 다른 요소로 합자(ligature)가 있다. 이건 두 개 혹은 세 개의 글자를 연이어 연결시킨 것을 말한다. 자주 볼 수 있는 합자의 예로는 fi, fl, ff, ffi 그리고 ffl이 있다.[35]

합자들은 어간에 속하는 글자들을 모두 포용하고 있을 경우에 사용한다.[35] 어간과 어미 사이에는 합자를 사용하지 않는다(fi의 경우는 예외). 마찬가지로 접두어가 붙어 합성어가 만들어지는 지점에서도 사용하지 않는다.[36]

합자를 만드는 두 개의 글자 쌍들이 연이어 등장하는 경우가 있는데, 세 글자 합자가 없는 경우에는 음절에 맞춰 합자를 사용한다.[37]

약자가 두 글자로 끝나서 합자가 가능한 경우에는 합자를 사용한다.[38]

외형상의 이유로 많은 타이포그래퍼들은 기본적으로 항상 합자를 사용한다. 앞에 언급한 규율에 어긋난다고 할지라도.

höflich  Schäflein  Kaufleute  aufflattern

*höflich  Schäflein  Kaufleute  aufflattern*

36. 어간과 어미 사이 및 합성어에서 두 단어가 결합되는 지점에서는 합자를 사용하지 않는다.

## Moufflons, soufflieren
37.

## Auflage Aufl.  gefälligst gefl.
38.

글줄은 글자와 낱말에 이은 마이크로 타이포그래피의 세 번째 단위다. 글줄에서는 그 너비만큼이나 그 안에 포함된 낱말사이 공간이나 문장부호 앞뒤 공간 또한 중요한 문제로 다뤄져야 한다. 글자나 낱말과 관련된 모든 이슈들은 모든 형태의 연속된 텍스트들에 적용되지만, 글줄에 대한 고려는 한 지면의 타이포그래피 본성의 문제까지 염두에 두고 다뤄져야 한다.

이건 단 폭이라고도 불리는 글줄의 길이와 연관된 사항이다. 긴 수학 공식이나 표, 다이어그램 따위를 포함한 학술 논문 같은 경우 2단 구성을 할 수 있는 여건이 되지 않는 한 자연스럽게 소설이나 참고서, 여흥을 위한 잡지나 일간신문보다 글줄의 너비가 넓어진다. 일반적으로 말해 글줄 너비가 지나치게 좁거나 넓으면 독서의 피로도를 높이고 집중도가 낮아진다.

참고서의 경우 글줄이 좁다고 문제 될 건 없다. 이런 종류의 책에서 긴 글을 읽을 경우는 별로 없기 때문이다. 타이포그래퍼들은 보통 한 글줄 안에 50~60개 혹은 60~70개의 알파벳이 포함되는 것이 이상적이라고 생각한다. 팅커의 주장에 따르면 2포인트의 글줄사이 공간을 두고 10포인트 크기로 조판했을 경우, 글줄 너비가 6센티미터이건 13센티미터이건(14~31파이카) 비슷한 정도로 읽힌다고 한다. 하지만 그는 같은 글에서 '독자들은 어중간한 글줄 너비를 선호한다. 독자들은 상대적으로 넓거나 좁은 글줄을 좋아하지 않는다. 일반적으로 말하자면 인쇄술은 평균적 독자들이 지닌 글줄 너비에 대한 감각에 적응해온 것으로 보인다'고 말한다.

글줄의 영역에서도 역시 시각적 가독성과 실제로 읽고 싶게 만드는 조건 사이엔 뚜렷한 간극이 존재한다.(65~66쪽 참조)

글줄을 읽어내는 상대적 가독성의 정도는 그것의 너비에만 의존하는 것이 아니라 적절한 낱말사이 공간과 그것들이 전체적으로 조판된 양상에 더 많이 의존한다.

이를 위해 적당한 낱말사이 공간을 유지하면서 동시에 고르고

균형 잡힌 글줄을 만들어야 한다는 데에는 의심의 여지가 없다. 글자사이 공간에 적용되는 기준들은 낱말사이 공간에도 마찬가지로 적용된다. 개별 글자의 속공간이 하는 기능들 말이다. 낱말에 포함된 속공간이 작을수록 낱말사이 공간 또한 그에 비례해 작아져야 한다. 그 역도 마찬가지다.[39]

낱말사이 공간에 적용되는 규칙은 이렇게 요약할 수 있다. 필요한 만큼 최대로, 가능한 만큼 최소로. 대략 글자 폭의 ¼ 정도의 공간을 주면 각 낱말들을 구분해 주면서도 과도하게 느껴지지 않을 것이다. 예를 들어 글자 크기가 10포인트라면 2.5포인트 정도의 낱말사이 공간이 적당할 것이다. 하지만 여기서도 마지막 결정은 날카롭게 훈련된 눈을 통해 이루어져야 한다.[40, 41] 같은 글꼴로 조판한다 해도 크기가 작으면 좀 더 넓은 낱말사이 공간이 적절하고, 그 크기가 커짐에 따라 약간씩 줄여주는 것이 적절하다.[42]

양끝맞추기 조판이란 모든 글줄을 똑같은 폭으로 맞춘 조판 방식이다. 다시 말해 글줄에 남겨진 공간을 낱말 사이로 고르게 배분해주는 방식을 말한다. 이 과정을 '양끝으로 정렬한다'라고 말한다. 낱말사이 공간을 약간씩 줄임으로써 하나의 낱말 혹은 음절 하나를 그 글줄로 끌어 올리거나 반대로 낱말사이 공간을 조금씩 넓혀 글줄의 양쪽 끝까지 꽉 채울 수도 있다(이를 업계 용어로 '내몰기[driving it out]'라고 표현한다). 글줄 너비가 충분히 넓다면 이 같은 방식으로 공간을 조절한다 해도 눈에 띄게 거슬릴 일은 별로 없다. 양끝맞추기가 적절하게 적용된 조판 면은 항상 단정하고 중성적 인상을 준다. 영문 조판의 예를 들면, 글줄 하나에 약 60~70개의 글자를 포함한 것을 가장 이상적이라고 본다. 한 글줄에 조판된 글자 수와 글자사이 공간의 균질함을 기준으로 볼 때 이 정도가 가장 안정적이라는 말이다. 하지만 이 기준이 모든 종류의 언어에 동일하게 적용되는 건 아니다. 가령 독일어는 영어나 프랑스어, 이탈리아어에 비해 낱말 하나의 길이가 더 긴 편인데, 자연스럽게 글줄의 너비 또한 위의 기준보다 더 넓은 편이 좋다.

글줄 너비가 너무 좁으면, 그러니까 글줄에 포함된 글자 수가 50

# Broad types need larger wordspaces
## Narrow types need smaller wordspaces

39.

as compared with the contents of its wine-
cellars ? What position would its expendi-
ture on literature take, as compared with its
expenditure on luxurious eating ? We talk
of food for the mind, as of food for the
body : now a good book contains such food
inexhaustibly ; it is a provision for life, and

40. 가능한 적은 시간에 가능한 많은 글자를 조판하기 위해—대부분의 조판공들은 조판
양에 따라 임금을 받았다—19세기와 20세기 초반의 조판공들은 낱말 사이에 반각(en)을
넣어 문단을 정렬했다. 존 러스킨, 『참깨와 백합(Sesame and lilies)』(오르핑턴: 죠지 앨런,
1887)에서 발췌 삽입.

This line is too loosely wordspaced.
This line is too tightly wordspaced.
This line is correctly wordspaced.

41. 기준이 확실치 않을 때 사람들은 낱말사이 공간이 넓은 것보다 좁은 것을 선호한다.

a  These lines are set in the same type

b These lines are set in the same

c These lines are set in the same

42. (a)와 (b)는 글자 크기를 늘리면서 낱말사이 공간을 같은 비율로 유지한 것이다. (b)가
(a)에 비해 헐거워 보인다. (c)처럼 낱말사이 공간을 약간 줄이면 그 인상은 훨씬 나아진다.

개 정도 혹은 그보다 더 적을 경우 낱말사이 공간을 고르게 유지하는 건 쉬운 과제가 아니다. 낱말사이 공간이 고르지 못하거나 심한 경우 그 사이에 큰 '구멍'이 생길 수도 있다. 이를 피하려면 왼끝맞추기 방식을 택하는 게 낫다. 이 정렬 방식을 적용하면 낱말사이 공간은 균질해지는 대신 글줄의 오른쪽 끝이 길이에 따라 달라진다.

글줄 너비가 좁은 경우에만 왼끝맞추기 방식을 써야 하는 건 아니다. 양끝맞추기를 해도 아무 문제가 없을 만큼 넓은 글줄에서도 이 방식을 적용할 수 있다. 이때 선택의 기준은 미학과 디자인적 고려가 될 것이다. 고른 낱말사이 공간은 글을 규칙적으로 보이게 만들면서 동시에 불규칙하게 튀어나온 글줄의 오른쪽 끝은 글을 생기 있게 보이게 한다.

왼끝맞추기는 다음의 두 가지 방식으로 적용할 수 있다.

1. 하이픈을 넣거나 기타 세세한 조정 없이 놔두는 방식.[43a] 글의 성격에 따라 이 같은 거칠고 가공되지 않은 것처럼 보이는 방식이 적절해 보일 수 있다.

2. 낱말을 적절한 위치에서 끊어 '하이픈 구역(hyphenation zone, 가장 긴 글줄과 가장 짧은 글줄 사이의 길이 차이)'을 적절하게 조정하는 방식. 이렇게 하면 글줄 하나에 포함된 글자 수가 양끝맞추기 방식과 거의 비슷해진다.

'하이픈 구역'은 지나치게 넓어선 안 된다. 글줄의 오른쪽이 너무 불규칙하게 들쑥날쑥해져 '계단'이나 '구멍'이 생길 수 있기 때문이다. 마지막 글줄이 낱말 하나로 끝나는 것 또한 피해야 한다. 그렇다고 낱말을 아무 곳에서나 끊어 하이픈으로 이어 붙여서는 안 된다. 하이픈 구역이 지나치게 넓은 문단은 울퉁불퉁하고 불안정한 인상을 가지게 된다. 길고 짧은 글줄이 규칙적으로 교차된다 해도 그런 인상을 피할 수 없다. 결과적으로 시도 아니면서 마치 시처럼 보이게 된다. 이에 비해 하이픈 구역을 좁게 유지하면 문단의 인상은 차분해진다.[43b]

왼끝맞추기를 완벽하게 해내는 건 정말 필요한 일이지만 지극히 어려운 과제이기도 하다. 그런 사례를 보는 것도 드문 일이다.

What is good typography? An elegant book page, designed in accordance with traditional principles, or an amusingly designed avant-garde page? Any rapid decision in favour of one or the other solution reveals more about a person's approach to aesthetics than it does about the quality of the typography. So, the question should be: What job does the book have to do?

a

What is good typography? An elegant book page, designed in accordance with traditional principles, or an amusingly designed avant-garde page? Any rapid decision in favour of one or the other solution reveals more about a person's approach to aesthetics than it does about the quality of the typography. So, the question should be: What job does the book have to do?

b

43.

좋은 타이포그래피를 위해 과거엔 당연히 지켜지던 규칙들, 예컨대 특정 대문자나 구두점 앞뒤에 적절한 공백을 주는 식의 규칙들은 오늘날 너무 쉽게 무시된다. 이런 규칙들은 단지 고른 조판을 위해서 존재하는 건 아니다. 글을 편하게 읽고 쉽게 이해하도록 돕기 위해서라도 이 규칙은 지켜져야 한다. 이에 따라 글꼴마다 적절한 유닛(unit) 값을 더하거나 빼면서 적절한 공간을 유지해줘야 한다. 예를 들어 : ; ? ! ' 등의 기호와 그 앞 낱말의 마지막 글자 사이엔 명확히 인지될 만큼의 공백을 삽입해줘야 한다. 괄호나 인용 부호,

위첨자, 별표 등과 그 앞뒤로 오는 글자 사이에도 분명히 구분될 만큼의 공간을 줘야만 한다. 커닝 테이블에 이런 사항들이 포함되어 있지 않다면 일일이 수동으로 그 공간을 확보해줘야 한다.[44]

같은 방식으로 큰 '몸집'을 지닌 글자(A T V W Y)로 끝난 낱말 뒤의 낱말사이 공간은 약간 좁혀줘야 한다. 약어를 표시하는 마침표(fig. Prof. no. etc.) 뒤도 마찬가지다.[45]

이 방식은 종종 어설프게 사용되기도 한다. 예를 들어 이름의 머리글자 사이를 지나치게 좁히고 그 뒤에 오는 성(姓)과의 간격은 지나치게 넓게 잡는 경우가 그렇다.[46] 다른 종류의 구두점들에도 이 방식은 정확하게 구사되어야 한다. 사소해 보이지만 이건 꽤 중요한 사항이다.[47, 48]

생략 부호(…)는 그 자신만의 기호다. 문장의 생략을 뜻하는 이 기호는 마침표 3개(...)로 대체할 수도 있다. 만약 그렇게 대체할 경우엔 마침표 사이는 적절하게 벌려줘야 한다. 글꼴의 종류에 따라 벌려주는 공간의 크기도 달라진다.[49]

줄표도 종종 엉터리로 사용된다. 빼기 기호로도 사용될 수 있는 줄표는 하이픈과 구분해 사용해줘야 한다. 줄표는 다시 해당 글꼴의 대문자 M의 너비 정도인 전각 줄표(em dash)와 정확하진 않지만 얼추 그 절반 정도 크기에 해당하는 반각 줄표(en dash)로 나뉜다. 줄표가 있어야 할 곳에 무턱대고 하이픈을 사용하는 일은 없어야 한다.[50~53]

두 낱말 사이에 빗금(/)을 사용할 때는 그 앞뒤에 충분한 공백을 두어야 한다. 그렇지 않으면 볼썽사나운 결과를 낳게 된다.[54]

본문 중 곱하기를 표시해야 할 때 기호 ×를 사용하면 지나치게 이질적으로 보일 수 있기 때문에 가능한 사용한 글꼴의 알파벳 x로 대체하는 것이 좋다.[55] 영국과 미국의 경우 전통적으로 문장 안에서 인용을 표시할 때 큰따옴표(" ")를 사용하고, 그 안에 또 다른 인용이 있는 경우 작은따옴표(' ')로 표기하는 방식을 선호한다. 하지만 자주 쓰이는 인용 문구를 작은따옴표로, 그보다 적게 사용되는 인용 속 인용구를 큰따옴표로 표시하는 게 더 나아 보일 수 있

| Typography: | Typography: | 'I feel' | 'I feel' |
|---|---|---|---|
| Typography; | Typography; | "I feel" | "I feel" |
| Typography? | Typography? | ›I feel‹ | ›I feel‹ |
| Typography! | Typography! | »I feel« | »I feel« |
| T'graphy | T'graphy | ‹I feel› | ‹I feel› |
| Typography² | Typography² | «I feel» | «I feel» |
| Typography* | Typography* | (I feel) | (I feel) |
| 너무 좁다 | 적당하다 | [I feel] | [I feel] |
| 44. | | 너무 좁다 | 적당하다 |

Prof. Dr. Peter Weber e. g. 5. 6. 2005

Prof. Dr. Peter Weber e. g. 5.6.2005

45. 위의 경우 생략을 표시하는 마침표와 그 다음 글자사이가 너무 넓어 보인다. 아래처럼 그 공간을 약간 줄이면 서로 분리되어 보이지 않는다.

The exhibition featured paintings by the Romantic artist C.E.F.H. Blechen and by K.R.H. Sonderborg.

The exhibition featured paintings by the Romantic artist C.E.F.H. Blechen and by K.R.H. Sonderborg.

46. 이름을 약자로 표기할 때 대문자 사이가 너무 좁으면 성과 분리되어 보인다. 윗줄의 예가 그렇다.

Set the word you want to emphasize in *italic;* that will make it stand out.

Set the word you want to emphasize in *italic*; that will make it stand out.

47. 시각적으로만 본다면 이탤릭체로 조판된 낱말이나 문구 뒤에 따라오는 쌍점(colon)이나 쌍반점(semi-colon)을 포함한 구두점들은 이탤릭으로 표기하는 것이 더 나아 보인다. 하지만 문장부호들은 문장의 일부가 아니기 때문에 이같이 표기하는 것은 논리적이지 않다.

1:2  2:3  3:4      1 : 2  2 : 3  3 : 4      1:2  2:3  3:4

48. 쌍점을 기준으로 양쪽으로 숫자를 놓았을 때 공백이 없으면 너무 답답해 보인다. 하지만 낱말사이 만큼의 공백을 주면 '구멍'이 뚫린 것처럼 보인다. 위 예들 중 세 번째 것이 적절한 공백을 준 경우다. 이런 경우도 전반적인 조판의 흐름에 맞춰 조절되어야 한다.

well, I'll be bl…!          (…)  […]

a                          b

' …'  " …"                  Mr … had already been in …

c                          d

49. 낱말의 일부분이 생략되었을 경우 생략 부호는 마지막 글자 바로 뒤로 공백 없이 붙여줘야 한다. 생략 부호 바로 뒤에 오는 다른 문장부호와의 사이도 마찬가지로 공백 없이 조판하는 것이 맞다.(a) 생략 부호 양쪽에 괄호나 인용 부호를 붙이는 경우에도 공백을 넣지 않는다.(b, c) 하지만 낱말을 통째로 생략한 경우라면 부호 양쪽에 공백이 주어져야 한다.(d) 만약 문장의 맨 끝에 생략 부호가 쓰일 경우엔 마침표를 넣지 않는 게 원칙이다. (a)처럼 물음표나 느낌표 등의 부호는 필요한 경우 넣을 수 있다. (a), (b), (c)의 경우 모두 커닝에 신경써줘야 한다. 생략 부호 앞뒤의 공간은 적절하게 늘이거나 줄여줘야 보기 좋다.

semi-precious   Cobden-Sanderson   two- or three-dimensional

50. 하이픈은 글줄의 끝에서 낱말을 두 부분으로 나눌 때, 혹은 두 낱말을 연결할 때, 그리고 한 문구 안에서 연결된 부분들을 이어줄 때 사용한다.

Here – look!        'Push off, or I'll – !'        'You sad –!'
He came – the very same day – but he had changed.

51. 반각 줄표는 문구들을 연결하거나 생략을 표시할 때 혹은 문장 안에 삽입구를 표시할 때 쓰인다. 영국식 —특히 옥스퍼드 대학 출판부— 과 미국식 영어 관습에서는 전각 줄표로 이 기능을 대체하기도 한다. 줄표의 앞뒤엔 별도의 공백이 필요 없다.

Clacton-on-Sea–London    London–Glasgow
18.15–20.30

52. 반각 줄표는 거리나 시간 사이를 지시하기 위해 쓰이기도 한다. 이런 경우 줄표는 그 앞뒤의 글자나 숫자와 붙어서는 안 되고 반드시 줄표 양쪽으로 같은 넓이의 최소 공백이 주어져야 한다. 하이픈에도 이 규칙은 마찬가지로 적용된다.

다.[56] 그런데 유럽의 몇몇 지역에서는 '기예메(guillemets)'라 불리는 겹꺾쇠(« »)를 인용 부호로 사용하기도 한다. 프랑스나 스위스에서는 바깥쪽으로 향한 겹꺾쇠를, 독일에서는 안쪽으로 향한 겹꺾쇠를 사용한다.

The typefaces used
– Adobe Minion Regular
– Adobe Minion Expert Regular
– Adobe Minion Italic
– Futura Bold

a

The typefaces used
– Adobe Minion Regular
– Adobe Minion Expert Regular
– Adobe Minion Italic
– Futura Bold

b

The typefaces used
• Adobe Minion Regular
• Adobe Minion Expert Regular
• Adobe Minion Italic
• Futura Bold

c

The typefaces used
· Adobe Minion Regular
· Adobe Minion Expert Regular
· Adobe Minion Italic
· Futura Bold

d

53. 반각 줄표는 목록을 표시할 때도 쓰이는데 이럴 땐 반드시 뒤이어 오는 낱말과의
사이에 공백을 두어야 한다. 이런 기능의 줄표는 글꼴을 포함한 전체적 상황에 따라
큰 가운뎃점이나(c) 중간 크기의 가운뎃점(d)으로 대체할 수 있다. 줄표나 가운뎃점을
윗줄의 시작점에 맞출 수도 있고, 왼쪽으로 튀어나오게 할 수도 있는데 이 또한 전반적인
타이포그래피의 태도에 따라 결정하면 된다.

Pablo  Casals/Alfred  Cortot/Jacques  Thibaud
Pablo Casals / Alfred Cortot / Jacques Thibaud

54. 위의 사례도 종종 발견되는 비상식적인 타이포그래피의 사례다. 빗금을 앞뒤 공백 없이
사용하는 것 말이다. 이렇게 되면 서로 하나로 묶여 보여야 할 것들이 따로 나뉘어 보인다.

　　대문자로 표기되는 약어들은 너무 도드라져서 글줄의 부드러운
흐름을 방해하곤 한다. 그런 이유로 대문자 대신 작은대문자를 사
용하기도 하지만 그건 좀 이상해 보일 수도 있다. 개중 나은 해결
방식은 대문자의 크기를 반 포인트 혹은 1포인트 줄여 사용하는 것
이다. 이 정도라면 크기를 줄인 티는 거의 나지 않으면서 글자의 두
께 또한 소문자들에 비해 도드라지지 않을 것이다.[57] (53쪽 '강
조' 부분에 실린 대문자 사용에 대한 설명도 참고)

Two of Marc's pictures measured 150 × 105 cm, and one
was 70 × 56 cm. His other works were small;
the smallest, a water-colour, no more than 10 × 12 cm.

Two of Marc's pictures measured 150 x 105 cm, and one
was 70 x 56 cm. His other works were small;
the smallest, a water-colour, no more than 10 x 12 cm.

55. 수학 책에서라면 모르겠지만 수학과 관련 없는 글에서 곱하기 부호를 사용하면 너무
도드라져 보인다. 이보다는 해당 글꼴의 알파벳 x를 쓰는 게 더 낫다. 문맥상 곱하기 기호로
읽힐 테니 걱정할 필요는 없다. 곱하기 부호를 대체한 x의 양옆 공백은 정상적인 낱말사이
공간보다 약간 좁은 것이 좋다.

Typography involves "the selection of the right typeface, readability,
order, the logical positioning of the components", as well as "a meti-
culous attention to detail" – a reminder of "an oft-quoted remark
by Rodin: 'It's the detail that makes a masterpiece.'" Similarly, Max
Caflisch believes that it is not merely "erroneous, indeed absurd" to
think that typography must

Typography involves 'the selection of the right typeface, readability,
order, the logical positioning of the components', as well as 'a meti-
culous attention to detail' – a reminder of 'an oft-quoted remark
by Rodin: "It's the detail that makes a masterpiece."' Similarly, Max
Caflisch believes that it is not merely 'erroneous, indeed absurd' to
think that typography must

56. 위: 일반적 사용 방식. 아래: 자주 사용되는 인용 부호를 작은따옴표로, 인용 안에 다시
인용이 나올 경우 큰따옴표로 표시했다.

<div align="center">

At BBC headquarters in London
At BBC headquarters in London
At BBC headquarters in London

</div>

57. 위: 본문과 같은 크기로 대문자를 사용한 경우. 가운데: 본문과 같은 크기의 작은대문자를
사용한 경우. 아래: 대문자 크기를 본문보다 1포인트 줄여 사용한 경우.

일곱은 수(數)고 7은 숫자다. '수(number)'와 '숫자(numeral)'라는 용어는 자주 혼동된다. 수는 양적인 개념이고 숫자는 그것을 시각적으로 표기한 부호의 일종이다. 어느 이상 복합적인 본문 조판에서 숫자는 일상적으로 사용되는 요소이기 때문에 이를 다뤄줄 필요가 있다.

서양 문명에선 I V X L C D M 등의 글자로 표시되는 로마숫자와 0에서 9까지로 표시되는 아라비아숫자가 동시에 사용되었다.

아라비아숫자는 다시 그 형태에 따라 대문자형식 숫자(lining figure)와 소문자형식 숫자(non–lining figure), 작은대문자 숫자로 나뉘고, 그 위치와 크기에 따라 올림숫자(superior)와 내림숫자(inferior)로 나뉜다. 그리고 마지막으로 분수 형태가 있다.

대문자형식 숫자의 높이는 모두 같고 그 크기는 보통 대문자와 같거나 약간 작다. 너비는 일반적으로 반각(en) 정도로 일정하며, 이런 특징 때문에 표 작업에 적합하다. 이에 반해 소문자형식 숫자는 그 폭이 제각각이다. 그러나 요즘에는 개별 너비와 고정 너비 모두를 가진 대문자형식 숫자, 혹은 소문자형식 숫자를 (혹은 둘 다) 갖춘 글꼴들이 점점 많이 개발되고 있다.[58]

작은대문자와 같은 높이를 지닌 작은대문자 숫자는 그 예를 찾기 쉽지 않다. 특정 글꼴이 이 형식의 숫자를 갖추고 있다면야 당연히 사용해야겠지만, 만약 없다면 소문자형식 숫자로 대체할 수도 있다.[59]

너무 큰 숫자는 세기 어렵기 때문에 보통은 뒤에서부터 세 자리마다 쉼표로 구분해준다. 과학 서적에서는 쉼표를 공백으로 대체하기도 한다.[60]

올림숫자와 바로 앞 글자 사이에는 아주 작은 공백을 넣어줘야 한다.[44도 참고] 기준선 아래쪽에 위치하는 내림숫자도 같은 방식으로 공백을 넣어줘야 한다. 대문자형식 숫자와 소문자형식 숫자는 모두 올림숫자와 내림숫자로 사용할 수 있다. 간혹 그것들이 너무 작거나 커 보일 경우, 혹은 베이스라인에 제대로 정렬되지 않을 경

a 0 1 2 3 4 5 6 7 8 9

b 0 1 2 3 4 5 6 7 8 9

c 0 1 2 3 4 5 6 7 8 9

| | | |
|---|---|---|
| 1214960 | 4128154 | 2524901 |
| 4031257 | 3102476 | 1816382 |
| a | b | c |

58. 트리니테 2(Trinité 2)에 포함된 표 작업용 대문자형식 숫자(a)와 소문자형식 숫자(b). 두 형식 모두 반각만큼의 너비를 가진다. 개별 너비를 가지는 소문자형식 숫자인 (c)는 표 작업에 적합하진 않지만 본문에는 더 그럴듯하게 어울린다.[64 참고]

0123456789   SMALL CAPS
WITH SMALL CAP FIGURES

0123456789   SMALL CAPS
WITH NON-LINING FIGURES

59. 위: 라이노타입 신택스 같은 몇몇 글꼴들은 작은대문자 숫자를 가지고 있다.
아래: 작은대문자 숫자가 없다면 대용으로 소문자형식 숫자를 쓸 수 있다.

| | | | |
|---|---|---|---|
| 4,719 | 46,865 | 396,781 | 23,546,719 |
| 4 719 | 46 865 | 396 781 | 23 546 719 |

60.

a mathematical symbol[16]    $H_2O$   $Pb_3O_4$

61. 미니언은 올림숫자와 내림숫자용으로 특별히 만들어진 숫자꼴을 가지고 있다. 이들은 대문자형식 숫자처럼 동일한 너비를 가지지만 그보다 옆으로 더 넓은 비례감을 지녔다.

a Lining figure 1.    b Lining figure 1.

62. 대문자형식 숫자 1의 앞뒤로 공간 조절을 하지 않은 경우-(a)와 수동 조절을 해준 경우-(b).

우엔 초기 설정을 조정해 만족스런 결과를 얻어낼 수 있다.[61]

대문자형식과 소문자형식 숫자 모두에서 1의 양옆 공간이 지나치게 넓게 잡혀 있어 글자사이 공간이 바람직하지 않게 망가지는 경우가 있다. 이 책에 쓰인 미니언 글꼴의 경우도 마찬가지다. 이럴 땐 직접 하나하나 조정해주어야 한다.[62]

분수에는 대문자형식 숫자와 소문자형식 숫자 모두를 사용할 수 있다. 이 경우에도 글꼴의 종류나 특정한 타이포그래피적 맥락에 따라 어떤 것이 나을지 결정해야 한다. 어떤 글꼴은 자주 쓰이는 분수들을 글리프로 제공하기도 한다. 이런 숫자들은 애초에 분수에 맞는 위치와 비례를 가지고 있어 일부러 그 크기를 줄일 필요가 없기 때문에 전체적인 구성에 더 잘 어울린다. 가운데 빗금도 기존의 빗금보다 분수 표현에 더 적합한 각도로 기울어져 있다.[63]

대문자로만 조판된 낱말이 그렇듯이 대문자형식 숫자들은 본문의 흐름에서 유독 도드라져 보이고, 숨 쉴 틈 없이 빽빽한 느낌을 만들어낸다. 때문에 대문자형식 숫자들은 가능한 표 작업에만 국한해 사용하는 것이 좋다. 반면 소문자형식 숫자들은 본문 어디에서라도 무리 없이 잘 어울려 보인다. 대문자형식 숫자들은 때로 고른 정렬이 힘든 경우가 있다. 따라서 추가적인 커닝 작업을 포함한 섬세한 조정이 필요하다.[64]

산세리프체들은 대문자형식 숫자만 갖추고 있는 경우가 훨씬 많다. 모노타입 벨(Monotype Bell)이나 마이크로소프트 조지아처럼 두 가지 숫자 형식을 모두 갖추고 있는 경우는 거의 찾아보기 힘들다. 이 두 가지 글꼴에 포함된 숫자들은 매우 세심하게 디자인되어 있다. 그들의 높이는 엑스하이트에 비해 아주 약간 크게 디자인되어 전체적인 본문 흐름을 방해하지 않는다.

a ½ ¾ ⅞ fractions

b ½ ¾ ⅞ fractions

c ¹/₂ ³/₄ ⁷/₈ fractions

63. (a) 미니언 글꼴에 포함된 분수 조합 세트의 예. 사용한 글꼴의 획 두께와 잘 어울려 보인다. (b) 소문자형식 숫자의 올림숫자와 내림숫자에 분수용으로 따로 디자인된 빗금을 조합해 만든 분수. 글꼴의 획 두께에 비해 약해 보인다. (c) 대문자형식 숫자의 올림숫자와 내림숫자에 일반적인 빗금을 조합해 만든 분수. 완전히 엉터리로 보인다.

In 1329 Albrecht V von Hohenberg returned to Constance from his stay in Paris. In 1307 two Konrad Blarers appear as witnesses. Which of them is referred to in the subsequent documents from 1299 to 1316 is uncertain. At all events, there is no Konrad recorded as mayor up to 1316. There is, however, a Konrad Blarer mentioned among the councillors in 1319, and

In 1329 Albrecht V von Hohenberg returned to Constance from his stay in Paris. In 1307 two Konrad Blarers appear as witnesses. Which of them is referred to in the subsequent documents from 1299 to 1316 is uncertain. At all events, there is no Konrad recorded as mayor up to 1316. There is, however, a Konrad Blarer mentioned among the councillors in 1319, and

64. 같은 글을 대문자형식 숫자를 써서 조판한 예(위), 그리고 소문자형식 숫자를 써서 조판한 예(아래). 대문자형식 숫자 1의 앞뒤로 지나치게 넓은 공간이 눈에 거슬린다.[62 참고]

## 강조

본문 중 특정한 낱말이나 문구를 강조하는 가장 고전적 방식은 이탤릭체를 사용하는 것이다. 이탤릭체는 표준정체에 비해 읽는 데 조금 더 시간이 걸리며 때문에 이를 너무 자주 사용한다면 강조 효과는 반감될 것이다. 드물게 적절한 방식으로 사용한다면 이탤릭체는 본문의 흐름을 방해하지 않으면서 독자의 주의를 잡아끄는 데 효과적이다.

작은대문자도 마찬가지다. 작은대문자란 그 시각적 높이가 엑스하이트와 같은, 말 그대로 크기가 작은 대문자를 말한다. 이건 단지 크기만 줄인 대문자와는 다르다. 만약 일반 대문자를 엑스하이트 높이에 맞춰 줄인다면 너무 비리비리해 보일 것이다. 제대로 만들어진 작은대문자의 획 굵기는 대문자나 소문자의 그것과 동일하며 그 비례는 대문자에 비해 살짝 넓은 것이 보통이다.[65~67] 작은대문자의 글자사이 공간을 넓혀야 하는지는 다소 논란의 여지가 있다. 나는 개별 글꼴의 디자인에 따라 그 여부가 결정되어야 한다고 생각한다. 하지만 대부분의 경우 작은대문자의 글자사이 공간을 약간 넓혀주면 판독성을 향상시키는 데 도움이 된다. 작은대문자로 조판된 경우라도 그 첫 글자는 일반 대문자로 해줘야 한다.

다른 종류의 강조 방식도 있다. 예컨대 전체 대문자, 조금 굵은 혹은 굵은 글자, 밑줄, 특정 글자만 키우기, 다른 종류의 글꼴 사용하기, 글자 색 바꿔주기 등 말이다. 이런 방식은 독서의 연속된 흐름을 방해하게 되지만 참고서나 교과서 같은 종류의 책에서는 적절하고 또 필요한 방식일 수 있다. 그리고 실험적인 책에서라면 신선한 효과를 가져올 수도 있다.

a CAPITALS    SMALL CAPITALS

b CAPITALS    SMALL CAPITALS

c CAPITALS    SMALL CAPITALS

65. 대문자와 작은대문자. (a) 15포인트 렉시콘 2 로만 A, (b) 16포인트 스칼라 산스 레귤러, (c) 16포인트 미니언 레귤러. 대문자의 글자사이 공간은 전각의 17/1000만큼, 작은대문자의 글자사이 공간은 12/1000만큼 벌려줬다. 둘 다 시각 보정은 하지 않았다.

a CAPITALS AND SMALL CAPITALS

b CAPITALS AND SMALL CAPITALS

c CAPITALS AND SMALL CAPITALS

d CAPITALS AND SMALL CAPITALS

66. (a) 11포인트 미니언 레귤러 대문자. (b) 미니언 작은대문자를 같은 글꼴의 대문자 크기에 맞춰 16포인트로 키워준 것. (c) 11포인트 스칼라 산스 대문자. (d) 스칼라 산스 레귤러 작은대문자를 같은 글꼴의 대문자 크기에 맞춰 15포인트로 키워준 것. 대문자와 작은대문자의 가로폭 차이를 확실하게 알 수 있다.

The following style makes it easiest to identify entries in a bibliography: author's surname and forename in CAPITALS and SMALL CAPITALS, the book title in *italics*, all other information in roman; the second and subsequent lines indented one em. Articles in books, newspapers and journals in quotation marks.

The following style makes it easiest to identify entries in a bibliography: author's surname and forename in CAPITALS and SMALL CAPITALS, the book title in *italics*, all other information in roman; the second and subsequent lines indented one em. Articles in books, newspapers and journals in quotation marks.

67. 위는 일반 대문자를 크기만 줄여 작은대문자처럼 사용한 경우. 아래는 같은 글에 작은대문자를 적용한 경우. 본문 글자와 획의 굵기가 비슷해 보여 잘 어울린다. 글자사이 공간은 약간 넓혀주었다.

who receives a stipend as an officer of the Royal Household, writes court-odes, etc. The first recorded appointment by authority to the office of Poet Laureate was a 'warrant for a grant' to Dryden, on 13 April, 1668; confirmed by patent of 18 Aug., 1670. **3.** Langage l. LYDGATE. The laureat strain of Pindar GROTE. **B.** *sb.* **1.** = *Poet laureate* 1529. **b.** A court panegyrist 1863. **2.** *U.S.* A degree title awarded in some institutions to women. BRYCE. **3.** *Numism.* = LAUREL *sb.* 4. 1727. **1.** The courtly laureat pays His quit-rent ode, his pepper corn of praise COWPER. Hence **Lau·reate-ship.**

**Laureate** (lọ̑·ri₁e¹t), *v. Obs. exc. Hist.* ME. [In sense 1 – med.L. *laureare* (see prec.); in sense 2 f. LAUREATE A 2.] **1.** *trans.* To crown with laurel as victor, poet, or the like; to confer honourable distinction upon. **2.** *spec.* **a.** To graduate or confer a University degree upon. **b.** To appoint (a poet) to the office of Laureate. 1637.
**1.** By his reygne is all Englonde lawreat 1509.

**Laureation** (lọ̑ri₁e̱¹·ʃən). 1637. [– med.L. *laureatio* (XIII), f. *laureare* crown with laurels, f. L. *laureus* LAUREL *sb.*; see -ATION.] The action of crowning with laurel or making laureate; in the Sc. Universities, a term for graduation or admission to a degree; also, the creation of a poet laureate.

**Laurel** (lọ̑·rĕl), *sb.* ME. (**lorer, laurer,** later, **lorel,** etc.) [– OFr. *lorier* (mod. *laurier*) – Pr. *laurier*, f. *laur* ( = OFr. *lor*, Cat. *llor*, etc.) :– L. *laurus*, prob. of Mediterranean origin. The later form is due to dissimilation of *r . .r* to *r . .l*; cf. Sp. *laurel*.] **1.** The Bay-tree or Bay-laurel, *Laurus nobilis*; see BAY *sb.*¹ **2.** Now *rare*, exc. as in 2. **b.** Any plant of the genus *Laurus* or the N.O. *Lauraceæ.* LINDLEY. **2.** The foliage of this tree as an emblem of victory or of distinction in poetry, etc. **a.** *collect. sing.* ME. **b.** *pl.* 1585. **c.** A branch or wreath of this tree (*lit.* and *fig.*) ME. †**d.** The dignity of Poet Laureate –1814. **3.** In mod. use, applied to *Cerasus laurocerasus* and other trees having

*Chem.* A crystalline substance (C₁₂H₁₆O₂) obtained from the berries of *Laurus nobilis.*

**Laurite** (lọ̑·rəit). 1866. [Named by Wöhler, 1866, after Mrs. *Laura Joy*; see -ITE¹ 2 b.] *Min.* Sulphide of ruthenium, found with platinum in small brilliant crystals.

**Laurustine** (lọ̑·rŭstəin). Also *erron.* †**lauri-**, **laure-.** 1683. [Englished form of next.] = next.

**Laurustinus** (lọ̑:rŭstəi·nŭs). 1664. [– mod. L. *laurus tinus*, i.e. *laurus* laurel, *tinus* wild laurel.] An evergreen winter-flowering shrub, *Viburnum tinus.*

**Laus(e,** obs. ff. LOOSE *a.*

†**Lauti·tious,** *a.* [f. L. *lautitia* magnificence (f. *lautus* washed, sumptuous) + -OUS.] Sumptuous. HERRICK.

**Lauwine** (lọ̑·win, G. lauvi̱·nə). Also **law-.** 1818. [– G. *lawine*, †*lauwin(e*, etc., of Swiss origin. Ult. origin unknown.] An avalanche.

**Lava** (lä·vă). 1750. [– It. *lava* †stream suddenly caused by rain, applied in Neapolitan dial. to a lava-stream from Vesuvius, f. *lavare* LAVE *v.*¹] †**1.** A stream of molten rock issuing from the crater of a volcano or from fissures in the earth. **2.** The fluid or semifluid matter flowing from a volcano 1760. Also *fig.* **3.** The substance that results from the cooling of the molten rock 1750. **b.** A kind of lava, a bed of lava 1796. **4.** *attrib.* 1802.
*Comb.* : **l.-millstone,** a hard and coarse basaltic millstone, obtained from quarries near Andernach on the Rhine; **-ware,** a kind of stoneware, manufactured and coloured to assume the semi-vitreous appearance of l.

‖**Lavabo** (lăvē̱¹·bo). 1740. [L., = 'I will wash'.] **1.** *Eccl.* **a.** The ritual washing of the celebrant's hands at the offertory, accompanied by the saying of Ps. 25[6]:6–12, beginning *Lavabo inter innocentes manus meas.* **b.** The small towel, also the basin, used in this rite. **2.** A washing-trough used in some mediæval monasteries 1883.

---

68. 사전과 같은 종류의 참고 서적에서 글은 물같이 유연하게 읽히지 않는다. 간혹 백과사전같이 크기가 크고 여러 권으로 이루어진 참고 서적에서 항목 하나에 대한 설명이 여러 단 혹은 한 페이지 전체에 걸쳐 이어지는 경우가 있다. 이런 부분의 본문 타이포그래피에는 더욱 세심한 주의가 필요하다. 위에 예시된 사전에서 우리는 여러 종류의 장치가 각 텍스트의 위상을 구분하기 위해 동원된 것을 확인할 수 있다. 굵은 서체, 이탤릭, 대소문자 그리고 여러 종류의 문장부호들이 제각각 특정한 용도로 사용되었다. 어떤 타이포그래퍼에게나 이런 종류의 작업은 일종의 도전이다. 예시된 사전은 『축약본 옥스퍼드 영어 사전(The Shorter Oxford English dictionary)』(3판, 옥스퍼드, 1973)을 87퍼센트 축소 복사한 것이다.

## 글줄사이 공간, 단

글꼴, 글자 크기, 글자사이 공간, 낱말사이 공간, 단의 너비만 가독성에 영향을 주는 건 아니다. 글줄사이 공간(linespacing, interlinear space, leading) 또한 여기에 영향을 미친다. 팅커가 지적했듯 글줄사이 공간과 글자의 크기, 단 너비는 상호 영향을 주고받으며, 그중 글줄사이 공간은 가독성에 지대한 영향을 미친다.

일반적으로 단이 넓어지면 그에 따라 글줄사이 공간도 넓어지는 것이 좋다. 마찬가지로 속공간이 큰 글꼴들의 경우 그렇지 않은 것들보다 넓은 글줄사이 공간을 유지해줘야 한다. 즉 글자의 내부적 형태는 글자사이 공간이나 낱말사이 공간에만 영향을 주는 것이 아니라 글줄사이 공간에도 영향을 미친다. 또한 글줄사이 공간은 디자이너들이 전체적인 회색도를 조절할 때 사용할 수 있는 주요한 수단이기도 하다.[69]

양끝맞춤된 문단에는 '시각적 여백 정렬(optical margin alignment)' 작업이 필요하다. 작은 글자보다는 큰 글자의 경우 더 중요하게 요구되는 사항이긴 하지만 기술적인 문제만 없다면 가능한 모든 경우에 적용하는 게 좋다. 이 과정을 거친 인쇄 면은 언제나 더 고요해 보인다. 심지어 글자가 작을 경우에도 그렇다.[70]

조판공들 사이에 내려오는 오래된 관습 중엔 이런 것이 있다. 하이픈으로 나누어진 낱말로 끝나는 글줄이 세 번 연속해서 오면 안 된다. 하지만 이 규칙을 지키기 위해 공간을 조정한 결과 하나 이상의 글줄에서 구멍이 뚫리듯 공간이 벙벙해진다면 차라리 그대로 놔두는 편이 낫다. 보기에도 그렇고 가독성 면에서도 그렇다.

여러 줄에 걸쳐 낱말사이 공간이 줄지어 맞아 떨어질 때 수직 방향으로 하얀 '강줄기' 현상이 나타난다. 이 강들로 인해 글의 흐름이 깨진다면 공간 조정을 통해 없앨 필요가 있다.

첫 줄 들여짜기를 여기서 다뤄야 할지, 아니면 이 책의 주제를 벗어난 영역인 레이아웃에서 다루는 게 맞는지 잘 모르겠다. 얀 치홀트가 확신을 가지고 반복적으로 정식화한 바에 따르면 들여짜기

Typography may be defined as the art of rightly disposing printing material in accordance with specific purpose; of so arranging the letters, distributing the space and controlling the type as to aid to the maximum the reader's comprehension of the text. Typography is the efficient means to an essentially utilitarian and only accidentally aesthetic end, for enjoyment of patterns is rarely the reader's chief aim. Therefore, any disposition of printing material which, whatever the intention, has the effect of coming between author and reader is wrong. Stanley Morison

Typography may be defined as the art of rightly disposing printing material in accordance with specific purpose; of so arranging the letters, distributing the space and controlling the type as to aid to the maximum the reader's comprehension of the text. Typography is the efficient means to an esentially utilitarian and only accidentally aesthetic end, for enjoyment of patterns is rarely the reader's chief aim. Therefore, any disposition of printing material which, whatever the intention, has the effect of coming between author and reader is wrong. *Stanley Morison*

Typography may be defined as the art of rightly disposing printing material in accordance with specific purpose; of so arranging the letters, distributing the space and controlling the type as to aid to the maximum the reader's comprehension of the text. Typography is the efficient means to an esentially utilitarian and only accidentally aesthetic end, for enjoyment of patterns is rarely the reader's chief aim. Therefore, any disposition of printing material which, whatever the intention, has the effect of coming between author and reader is wrong.                                    Stanley Morison

Typography may be defined as the art of rightly disposing printing material in accordance with specific purpose; of so arranging the letters, distributing the space and controlling the type as to aid to the maximum the reader's comprehension of the text. Typography is the efficient means to an esentially utilitarian and only accidentally aesthetic end, for enjoyment of patterns is rarely the reader's chief aim. Therefore, any disposition of printing material which, whatever the intention, has the effect of coming between author and reader is wrong.                                    *Stanley Morison*

Typography may be defined as the art of rightly disposing printing material in accordance with specific purpose; of so arranging the letters, distributing the space and controlling the type as to aid to the maximum the reader's comprehension of the text. Typography is the efficient means to an esentially utilitarian and only accidentally aesthetic end, for enjoyment of patterns is rarely the reader's chief aim. Therefore, any disposition of printing material which, whatever the intention, has the effect of coming between author and reader is wrong.                                                    STANLEY MORISON

TYPOGRAPHY may be defined as the art of rightly disposing printing material in accordance with specific purpose; of so arranging the letters, distributing the space and controlling the type as to aid to the maximum the reader's comprehension of the text. Typography is the efficient means to an esentially utilitarian and only accidentally aesthetic end, for enjoyment of patterns is rarely the reader's chief aim. Therefore, any disposition of printing material which, whatever the intention, has the effect of coming between author and reader is wrong.

STANLEY MORISON

69. 같은 글을 같은 크기로 조판했지만 예시된 여섯 개의 문단은 서로 완전히 달라 보인다. 글줄사이 공간이 다를 뿐 아니라 전체적으로 글줄을 정리하는 방식이 다르기 때문이다. 모두 10포인트 미니언 레귤러가 쓰였지만 글줄사이 공간은 모두 다르다(왼쪽 위부터 오른쪽 아래까지 차례대로 0, 1, 2, 3, 4, 6포인트).

는 긴 글을 편안하게 읽게 도와주는 필수적인 요소다. 문단을 구분하기 위해 두 문단 사이에 한 줄을 삽입하는 방법도 있지만 이 경우 너무 많은 공간이 낭비되기도 하고, 페이지 맨 아래 부분에서 종종 문제가 발생한다. 모든 경우에서 들여짜기는 새로운 문단을 알려주는 가장 확실한 표식이다.[71]

글의 매력과 가독성을 동시에 높이기 위해 글줄사이 공간은 유

Typography is not an art. Typography
is not a science. Typography is a craft.
Not a craft in the sense of blindly fol-
lowing some poorly understood rules,
a  but rather in the sense of the precise

Typography is not an art. Typography
is not a science. Typography is a craft.
Not a craft in the sense of blindly fol-
lowing some poorly understood rules,
b  but rather in the sense of the precise

Typography is not an art. Typography is not a science. Typography
is a craft. A craft not in the sense of blindly following some poorly un-
derstood rules, but rather in the sense of the precise application of
tried and tested experience. The typographer must know how the
book will be read, what purpose it serves, in order to develop its con-
cept. The typographer is as little responsible for the content of the
book as is the interior designer for the thoughts of the person who
sits on the chair he designed. The chair must be comfortable and suf-
c  ficiently robust – no more than that.

Typography is not an art. Typography is not a science. Typography
is a craft. A craft not in the sense of blindly following some poorly un-
derstood rules, but rather in the sense of the precise application of
tried and tested experience. The typographer must know how the
book will be read, what purpose it serves, in order to develop its con-
cept. The typographer is as little responsible for the content of the
book as is the interior designer for the thoughts of the person who
sits on the chair he designed. The chair must be comfortable and suf-
d  ficiently robust – no more than that.

70. 대략 12포인트 이상의 크기에서 문단의 오른쪽 끝을 비교해보면 시각적 여백 정렬한
(b)의 경우가 더 고른 모습을 보인다. 하지만 더 작은 크기에서는 자동 정렬한 (d) 역시 괜찮아
보인다.

a

Gutenberg can no longer be our paradigm. Gutenberg can no longer tell us what we should do, but only make us quietly aware of what we should not do: What we should not do is copy handwritten patterns when designing type. Even as a concept this is wrong, and it invariably produces dubious results, which always look artificial, if not downright kitsch

b

Gutenberg can no longer be our paradigm. Gutenberg can no longer tell us what we should do, but only make us quietly aware of what we should not do:
What we should not do is copy handwritten patterns when designing type. Even as a concept this is wrong, and it invariably produces dubious results, which always look artificial, if not downright kitsch

c

Gutenberg can no longer be our paradigm. Gutenberg can no longer tell us what we should do, but only make us quietly aware of what we should not do: What we should not do is copy handwritten patterns when designing type. Even as a concept this is wrong, and it invariably produces dubious results, which always look artificial, if not downright kitsch

d

Gutenberg can no longer be our paradigm. Gutenberg can no longer tell us what we should do, but only make us quietly aware of what we should not do:
What we should not do is copy handwritten patterns when designing type. Even as a concept this is wrong, and it invariably produces dubious results, which always look artificial, if not downright kitsch

71. 양끝맞추기냐 아니냐에 상관없이 문단이 새로 시작되었음을 알려주는 가장 확실한 방식은 들여짜기를 적용하는 것이다. 이론적으로는 같은 기능을 수행하는 다른 장치들도 있지만 이들은 들여짜기에 비해 공간을 많이 차지하거나(한 줄 띄기), 왠지 생경해 보인다(문단 기호, 두꺼운 가운뎃점, 빗금 등).

For me, typography is essentially giving an articulated statement
a form appropriate to that statement. The most important element
of typographic articulation is white space. There is only 'practical'
typography: all other applications of typography are fundament-
a ally free graphic design or some means of psychotherapy or

For me, typography is essentially giving an articulated statement a
form appropriate to that statement. The most important element of
typographic articulation is white space. There is only 'practical' typ-
ography: all other applications of typography are fundamentally free
b graphic design or some means of psychotherapy or

For me, typography is essentially giving an articulated statement a
form appropriate to that statement. The most important element of
typographic articulation is white space. There is only 'practical' typog-
raphy: all other applications of typography are fundamentally free
c graphic design or some means of psychotherapy or

For me, typography is essentially giving an articulated statement a form
appropriate to that statement. The most important element of typographic
articulation is white space. There is only 'practical' typography: all other
applications of typography are fundamentally free graphic design or some
d means of psychotherapy or

72. 같은 글꼴에 같은 글줄사이 공간을 적용했지만 크기가 살짝 다른 예다. (a)와 (b)는 각각
벰보 10.5포인트, 10.0포인트이며 글줄사이 공간은 10.5포인트다. (c)와 (d)는 9.5포인트,
9.0포인트의 스칼라 산스를 글줄사이 공간 11포인트로 조판한 것이다. 각각 (b)와 (d)가 좀 더
읽기 편하다. 글자 크기는 작아졌지만 그만큼 글줄사이 공간이 여유로워졌기 때문이다.

Likewise, if, as post-1688 ideology insisted, monarchs were no
longer kings by Divine Right but by contract, on what grounds
could fathers and husbands legitimately claim their ascendency
over women?

Wife and servant are the same,
But only differ in the name.

In a modest couplet Lady Mary Chudleigh thus got to the heart
of the gender, if not the servant, problem!

73. 본문에 비해 글자크기와 글줄사이 공간이 작은 문단이 삽입된 경우 그 뒤에 이어 오는
글줄부터는 반드시 정상적인 행간의 기준선에 맞춰 조판해야 한다. 그래야 글줄이 제자리를
찾는다.

지한 채 글자 크기를 줄일 필요도 있다. 이렇게 하면 시각적으로 글 줄사이 공간이 더 넓어지고 그만큼 글줄을 따라가기 쉬워진다.[72]

본문 중 글자 크기가 작고 그만큼 글줄사이 공간이 줄어든 문단 이 삽입되는 경우가 있다. 그 아래로 이어지는 글줄은 본문의 정상 격자에 맞춰 정렬돼야 한다. 삽입된 문단에 들여짜기를 적용할 것 인지는 전체 디자인의 방향에 따라 결정하면 된다. 만약 들여짜기 를 하지 않는다면 전체적인 타이포그래피는 좀 더 통합적으로 보 일 테지만—도판 73에서 보이는 바와 같이—삽입된 글줄의 길이 가 짧다면 좀 기묘하게 보일 수도 있다. 만약 들여짜기를 한다면 그 깊이는 본문과 같아야 한다.[73]

글꼴의 디자인과 크기, 글줄의 너비, 글줄사이 공간, 그리고 조판 의 스타일이 모두 함께 전반적인 구성에 영향을 미치는 것과 마찬 가지로 글자가 인쇄된 면, 모든 글줄의 총합 또한 역으로 타이포그 래피의 제반 요소들에, 그리고 그 주변을 둘러싼 여백의 비례에 큰 영향을 미친다. 하지만 이 책에서는 여백에 대해 다루지 않는다. 이 것만 따로 떼어 놓는다는 게 말이 안 되긴 하지만 여백이나 페이지 안에서 인쇄된 면의 위치 등은 우리의 주제를 벗어나기 때문이다. 이 책은 마이크로 타이포그래피에 대한 것이니까.

유명하고 또 그만큼 자주 사용되는 글꼴들의 가독성은 대개 엇비슷한 수준이다. 중간 굵기의 글꼴이거나 산세리프체라고 해도 별차이 없이 잘 읽힌다. 팅커 또한 다른 이들처럼 이 같은 의견을 가지고 있었지만 그의 응답자들 몇몇은 팅커가 사용하는 산세리프체인 카벨 라이트가 매력적이지 않다는 의견을 제시했다고 밝혔다. 이를 통해 우리는—글꼴들의 시각적 가독성과 상관없이—글꼴의 디자인이 독자들에게 특정한 감정을 불러일으킨다는 점, 그리고 긍정적이거나 부정적인 영향을 줄 수 있다는 사실과 다시 한 번 마주치게 된다. 시각적 수단을 통해 언어를 전달한다는 우선적이고 필수적 기능을 넘어 글꼴들은 자신을 둘러싼 환경과도 의사소통하는 능력을 지녔다.

스펜서는 이 같은 가정을 뒷받침할 수 있는 오빙크와 사크리손의 분석을 인용한다. 하지만 50년 동안 만들어진 광고를 분석해 얻어낸 그들의 연구를 토대로 스펜서는 다음과 같은 의견을 개진한다. '적합성(congeniality)이라는 결론은 견고함과는 거리가 멀다. 적절한 글꼴을 선택하는 행위가 잠재의식적이라는 워드의 견해를 지지하는 이런 검토의 영향은 덧없는 것이다. 우리는 또한 "현대성" 개념을 표현하기 위해 이 세기에 걸쳐 빈번히 사용된 산세리프 글자꼴이, 그 너덜너덜해진 고대성과의 연관 때문에 18세기에 처음 활기를 띠었음을 염두에 두어야 한다.'

카퍼의 의견을 들어보자. '글꼴을 선택하는 행위는 글과 그 내용을 해석하는 데 있어 결정적인 요소이다. 예술가들마다 오페라나 음악 작품을 다르게 해석하는 것처럼 하나의 글 또한 여러 방식으로 해석될 수 있다. 하지만 기존의 작품을 가지고 작업해야 하는 예술가들이라면 누구라도 작품이 품고 있는 정신을 반영하고자 온 주의를 집중해야 한다. 어느 누구도 작품에 반하는 방식으로 작업하지는 않을 것이다.'

빌베르크는 크리스티안 모르겐슈테른의 시 「조각적인 것(Bild-

hauer-isches)」의 다섯 가지 판본을 다시 복각하면서 '글과 글꼴 (그리고 글꼴의 크기, 배치와 강조 효과 등의 타이포그래피 디자인 전반)의 상호작용'에 대해 지적한다. 다섯 가지 다른 판본들을 분석한 후 그는 이렇게 결론 내린다. '이 시는 다섯 가지 판본 모두에서 잘 읽힌다. 만약 우리가 (글자 크기가 줄어들었음에도) 글꼴에 영향을 받는다고 느낀다면 그건 글꼴 디자인 또한 글의 독서 과정에 흡수되어 있다는 사실을 가리킨다. 그것이 긍정적이든 부정적이든, 음악의 전반적인 음조에 기여하고 있다고 말이다. 물론 글과 글꼴 사이의 조화 또한 불가결한 요소다. 결론적으로, 좋은 타이포그래퍼라면 누구라도 어떤 글에 어떤 글꼴을 사용할지 심사숙고해야 한다.'

빌베르크가 (비록 괄호로 처리하긴 했지만) 글꼴뿐 아니라 전반적인 분위기나 인상을 좌우하는 타이포그래피 디자인 자체—글자의 크기, 배치, 강조—를 언급했을 때 그는 정말이지 가장 중요한 지점을 건드린 것이다.

글꼴에 대한 인상은 오직 똑같은 글을 같은 크기, 글줄사이 공간으로 조판해 같은 종이와 잉크를 사용해 인쇄했을 때만 제대로 평가할 수 있다.

그중 어느 하나라도 달라진다면 전체적 인상 자체가 바뀐다. 그들 모두는 서로 엮여 있기 때문이다.[74, 75] 예를 들어 하나의 책 안에서 개별적인 요소들은 그 책의 외형과 안정성, 그리고 유연성과도 밀접하게 연관되어 있다. 그것이 제책되고 제본되는 물질, 즉 그것의 촉각적 성질과 물질적 성격과도 말이다.

이론상 별 매력 없는 글꼴이라도 적절한 선택과 솜씨 좋게 다듬어진 다른 요소들과의 조화를 통해 타이포그래피 전체의 한 부분으로서 충분히 나아질 수 있고 적합한 분위기를 만들어낼 수 있다. 따라서 타이포그래퍼들에게 글꼴이 만들어내는 인상에 대한 분석은 종종 순전히 이론에 그치기 마련이다. 이 분석이란 타이포그래피의 지극히 복잡한 양상을 종종 무시한다. 그리고 이미 처방된 해결책에 기대라고 사람들을 부추긴다는 점에서 위험할 수 있다. 이것이야말로 창의적인 타이포그래퍼라면 마땅히 경계해야 할 점이다.

Typography may be defined as the art of rightly disposing printing material in accordance with specific purpose; of so arranging the letters, distributing the space and controlling the type as to aid to the maximum the reader's comprehension of the text. Typography is the efficient means to an essentially utilitarian and only accidentally aesthetic end, for enjoyment of patterns is rarely the reader's chief aim. Therefore, any disposi-

Typographie kann umschrieben werden als die Kunst, das Satzmaterial in Übereinstimmung mit einem bestimmten Zweck richtig zu gliedern, also die Typen anzuordnen und die Zwischenräume so zu bestimmen, dass dem Leser das Verständnis des Textes im Höchstmaß erleichtert wird. Die Typographie hat im Wesentlichen ein praktisches und nur beiläufig ein ästhetisches Ziel; denn nur selten will sich der Leser vornehmlich an ei-

Typografie kan omschreven worden als te zijn de kunst van op een juiste wijze drukmateriaal te ordenen in overeenstemming met een bepaald doel; van zodanig de letters te rangschikken, de ruimte te verdeelen, en het schrift te beheersen, als nodig is om zo volledig mogelijk het goede verstaan van de tekst door de lezer te bevorderen. Typografie is het doeltreffende middel tot een in wezen nuttig, en slechts bij gelegenheid

La typographie peut se définir comme l'art d'optimiser la disposition de l'écrit imprimé en fonction de sa destination spécifique; celui de placer les lettres, de répartir l'espace et de choisir les caractères afin de faciliter au maximum la compréhension du texte par son lecteur. L'aspect esthétique de la typographie n'est, en fait, qu'accidentel; son but est essentiellement utilitaire, car l'agrément d'une belle présentation n'est que rare-

La tipografia può essere definita l'arte di saper disporre esattamente il materiale da stampare in funzione di uno scopo specifico; quindi l'arte di saper posizionare le lettere, distribuire lo spazio o controllare il disegno dei caratteri al fine di aiutare il lettore ad avare la migliore comprensione del testo. La tipografie è il mezzo efficiente per un utilizzo essenziale e solo occasionalmente il godimento estetico delle forme diventa lo scopo prin-

74. 글꼴, 크기, 단 너비, 글줄사이 공간은 동일하게 유지하면서 각각 다른 언어로 조판한 예들. 문단들은 서로 달라 보인다. 언어마다 각자 특유의 글-이미지를 가지고 있기 때문이다.

A Missal was printed at Cologne in 1483, and the textura faces cut for it were given exaggerated terminals, in some texts diamond-shaped in others horizontal, which make them dazzling and rather ugly. At the same time, about 1465–80, the types of the basic book-script fashion give way in the books of scholastic philosophy and law to condensed types with the fractured curves and

A Missal was printed at Cologne in 1483, and the textura faces cut for it were given exaggerated terminals, in some texts diamond-shaped in others horizontal, which make them dazzling and rather ugly. At the same time, about 1465–80, the types of the basic book-script fashion give way in the books of scholastic philosophy and law to condensed types with the fractured curves and emphatic terminals of the

A Missal was printed at Cologne in 1483, and the textura faces cut for it were given exaggerated terminals, in some texts diamond-shaped in others horizontal, which make them dazzling and rather ugly. At the same time, about 1465–80, the types of the basic book-script fashion give way in the books of scholastic philosophy and law to condensed types with the fractured curves and emphatic terminals

A Missal was printed at Cologne in 1483, and the textura faces cut for it were given exaggerated terminals, in some texts diamond-shaped in others horizontal, which make them dazzling and rather ugly. At the same time, about 1465–80, the types of the basic book-script fashion give way in the books of scholastic philosophy and law to condensed types with the fractured curves and empha-

A Missal was printed at Cologne in 1483, and the textura faces cut for it were given exaggerated terminals, in some texts diamond-shaped in others horizontal, which make them dazzling and rather ugly. At the same time, about 1465–80, the types of the basic book-script fashion give way in the books of scholastic philosophy and law to condensed types with the fractured curves and emphatic terminals of the textura, as in one used by

75. 같은 글을 다른 글꼴로 조판한 예들. 서로 전혀 다른 외양을 가지고 다른 방식으로 제시된다. 위에서부터 세실리아(Caecilia) 로만 8.5포인트 크기에 12.5포인트 글줄사이 공간. 모노타입 배스커빌 로만, 10/12.5포인트. 콜리스 로만, 9.5/12.5포인트. 라이노타입 유니버스 430 베이직 레귤러, 9/12.5포인트. 트리니테 No 2 로만 컨덴스트, 11/12.5포인트.

A Missal was printed at Cologne in 1483, and the textura faces cut for it were given exaggerated terminals, in some texts diamond-shaped in others horizontal, which make them dazzling and rather ugly. At the same time, about 1465–80, the types of the basic book-script fashion give way in the books of scholastic philosophy and law to condensed types with the fractured curves and emphatic terminals of the

A Missal was printed at Cologne in 1483, and the textura faces cut for it were given exaggerated terminals, in some texts diamond-shaped in others horizontal, which make them dazzling and rather ugly. At the same time, about 1465–80, the types of the basic book-script fashion give way in the books of scholastic philosophy and law to condensed types with the fractured curves and emphatic terminals of the textura,

A Missal was printed at Cologne in 1483, and the textura faces cut for it were given exaggerated terminals, in some texts diamond-shaped in others horizontal, which make them dazzling and rather ugly. At the same time, about 1465– 80, the types of the basic book-script fashion give way in the books of scholastic philosophy and law to condensed types with the fractured curves and emphatic ter-

A Missal was printed at Cologne in 1483, and the textura faces cut for it were given exaggerated terminals, in some texts diamond-shaped in others horizontal, which make them dazzling and rather ugly. At the same time, about 1465–80, the types of the basic book-script fashion give way in the books of scholastic philosophy and law to condensed types with the fractured curves and emphatic

A Missal was printed at Cologne in 1483, and the textura faces cut for it were given exaggerated terminals, in some texts diamond-shaped in others horizontal, which make them dazzling and rather ugly. At the same time, about 1465–80, the types of the basic book-script fashion give way in the books of scholastic philosophy and law to condensed types with the fractured curves and emphatic terminals of the

---

렉시콘 No 2 로만 A, 9/12.5포인트. ITC 오피시나 산스, 9.5/12.5포인트. 모노타입 벰보 로만, 10.5/12.5포인트. 스칼라 산스 레귤러, 10/12.5포인트. 어도비 개러몬드 레귤러, 10.5/12.5포인트. 양쪽에 실린 예들에서 또 한 가지 엿볼 수 있는 것은 크기 지정의 중요성이다. 모두 비슷한 크기로 보이지만 실제로는 9에서 11포인트에 걸쳐 다른 크기로 조판되었다.

# 출처 및 주석

마이크로 타이포그래피에 대한 심화되고 확장된 논의를 더 보고 싶다면 다음의 책을 추천한다.

얀 치홀트, 『저작집 1925~1974』 Jan Tschichold, *Schriften 1925–1974*, 2 vols, ed. Günter Bose & Erich Brinkmann, Berlin: Brinkmann & Bose, 1991 / 1992.

로버트 브링허스트, 『타이포그래피 스타일의 요소들』 Robert Bringhurst, *The elements of typographic style*, 2nd edn, Vancouver: Hartley & Marks, 1996.

프리드리히 포르스만 랄프 드 종, 『디테일 타이포그래피』 Friedrich Forssmann & Ralf de Jong, *Detailtypografie*, 2nd edn, Mainz: Hermann Schmidt, 2004.

한스 페터 빌베르크·프리드리히 포르스만, 『타이포그래피 읽기』 Hans Peter Willberg & Friedrich Forsmann, *Lesetypografie*, 2nd edn, Mainz: Hermann Schmidt, 2005.

9쪽. 단속성 운동, 회귀 단속성 운동: 닐스 갤리·오토요아힘 그뤼서, 「눈의 움직임과 독서」 Niels Galley & Otto-Joachim Grüsser, 'Augenbewegungen und Lesen,' in: Herbert G. Göpfert et al (ed.), *Lesen und Leben*. Frankfurt a. M. 1975, p.65. 이 장의 인용문들은 이 글에서 따온 것이다. 마이크로소프트 사의 케빈 라슨이 가독성과 타이포그래피 인지 과정 사이의 관계를 연구해 발표한 논문 「낱말 인식의 과학」(2004년 7월)도 참고할 것. Larson, 'The science of word recognition,' http://www.microsoft.com/typography/ctfonts/ WordRecognition.aspx

멍청한 오류: 얀 치홀트, 『좋은 타이포그래피를 통한 만족스러운 인쇄물』 Jan Tschichold, *Erfreuliche Drucksachen durch gute Typographie*. Ravensburg, 1960, p.16.

12쪽. 너무 '색다르'거나 아주 '쾌활'하면 안 된다: 스탠리 모리슨, 『타이포그래피의 제1원칙』 Stanley Morison, *First Principles of typography*, 2nd edn, Cambridge, 1967, p.8.

14쪽. 기하학적으로 구축한 다른 버전: 요스트 호홀리, 「마그데부르크 1926~1932: 체계적인 글쓰기 수업」 Jost Hochuli, 'Magdeburg 1926–1932: Ein systematischer Schriftunterricht,' *Typografische Monatsblätter*, March/April 1978, pp.81–96.

18쪽. 에밀 자발의 1878년 실험: 에밀 자발, 『독서의 생리학』 Emil Javal, 'Hygiène de la lecture,' in: *Bulletin de la société de médecine publique*. Paris 1878. p.569.

소문자 a가 단순하게 생긴: 얀 치홀트의 『알파벳과 레터링의 보물』에도 유사한 그림이 실려 있다. Jan Tschichold, *Treasury of alphabets and lettering*, New York, 1966, p.36. 마일스 A. 팅커, 『인쇄물의 가독성』도 참고. Miles A. Tinker, *Legibility of print*, Ames, Iowa, 1963, p.61. 이 책은 가독성에 대한 수년간의 과학적 연구를 요약한 것이다. 또한 여기에는 중요한 가치를 지닌 238건의 참고 서지 사항이 실려 있다.

시각적 실재: 보편적이면서도 좀 더 자세한 논의는 힐데가르드 코르거의 『서체와 글쓰기』와 마이클 하비의 『레터링 디자인』을 보라. 특히 글꼴 디자인에 관해서라면 아드리안 프루티거가 쓴 「유니버스의 발전」 9쪽과 그 다음 쪽 참고. Hildegard Korger, *Schrift und Schreiben*, Leipzig, 1972. Michael Harvey, *Lettering design*, London, 1975. Adrian Frutiger, 'Der Werdegang der Univers,' *Typografische Monatsblätter*, January, 1961, p.9 ff.

20쪽. 시각적 요구 사항: 더 자세한 기술적 논의를 보려면 월터 트레이시, 『신용의 글자』 32쪽과 그 다음 쪽 참고. Walter Tracy, *Letters of credit*, London, 1986, p.32 ff.

22쪽. 객관적 혹은 주관적 복사: 파울 레너, 『타이포그래피 예술』 24쪽과 그 다음 쪽. '아무리 인쇄기의 잉크가 검다고 해도 각각의 글꼴들은 서로 다른 회색조를 지니고 있다. 머리카락처럼 가는 글꼴은 단순히 섬세해 보이는 것뿐 아니라 실제로 색조에서도 밝아 보인다. 반면 획이 두꺼우면 강조되어 보임과 동시에 더 어둡고 검게 보인다. 이런 효과들을 빛의 성질과 종이의

질에 의해 결정되는 "객관적 복사"라 말할 수 있다. 이에 반해 "주관적 복사"란 인간의 지각 작용에 의해 결정되는 것이다. 흰 표면은 모든 빛을 반사한다. 그렇지만 거울처럼 표면에 부딪치는 광선의 각도에 따라 반사하는 것은 아니다. 오히려 종이는 그 표면의 성질에 따라 모든 방향으로 빛을 산란시킨다. (…) 모든 종류의 흰 표면 위에는 빛의 안개가 어려 있다. 마치 폭우가 쏟아진 후 아스팔트 위를 떠다니는 물안개처럼. 검정색으로 인쇄된 영역이 좁을수록 빛의 안개는 더 밝아진다. 주관적 복사 또한 이와 같은 방식으로 작동된다. 그것은 눈의 각막 위에 흩뿌려진 빛과 인간의 시각적 시스템의 다른 성질에 의해 발생한다. 이런 이유로 큰 글자에서 벌어진 실수보다 오히려 작은 글자에서 발생한, 거의 눈에 띄지 않을 만큼 미세한 획 굵기의 실수들이 우리 눈에 더 잘 포착되는 것이다. 이는 종종 작은 크기에서만 포착되곤 하는데 왜냐하면 여기서의 다름이란 굵기의 차이, 즉 양의 문제가 아니라 질적인 색조의 차이처럼 보이기 때문이다.' Paul Renner, *Die Kunst der Typographie*, Berlin, 1939, p.24 ff. 팅커, 앞의 책 32쪽과 그 다음 쪽.

인본주의 성경: B. L. 울만의 빼어난 저작『인본주의 필사본의 기원과 발전』참고. B. L. Ullman, *The origin and development of humanistic script*, Rome: Edizioni di Storia e Letteratura, 1960.

27쪽. 대문자로만 조판된 글: 허버트 스펜서,『가시적 낱말』Herbert Spencer, *The visible word*, 2nd edn, London, 1969, p.30.

33쪽. '잔여 글자사이 공간: 코르거, 앞의 책, 23쪽.

같은 (양의) 빛이 필요: 글자사이 공간의 시각적 균형에 관해서는 데이비드 킨더슬리,『새로운 인쇄 시스템을 위한 시각적 글자사이 공간』참고. 하지만 이 책에서 킨더슬리는 오직 공간의 균형에 대해서만 다룰 뿐 이것들이 균질한지의 여부, 그러니까 지나치게 작거나 크거나 적당한지에 대해서는 말하지 않는다. David Kindersley, *Optical letter spacing: for new printing systems*, 2nd edn, London, 1976.

39쪽. 글줄의 길이: 에릭 길은 '12단어를 넘지 않아야'(약 70자 이내) 한다고 얘기했고, 치홀트는 '8~10단어(약 45~58자)'가 적당하다는 의견을 제시했다. 에밀 루더는 50~60자, 카퍼 또한 같은 글자 수가 가장 적당하다는 의견을 냈다. 이에 반해 로버트 브링허스트는 45~75개의 글자 수가 적당하다고 했고, 빌베르크와 포스만은 60~70개 글자 수로 이루어진 글줄이 적당하다고 주장했다. Eric Gill, *An essay on typography*, London, 1931, p.91. Jan Tschichold, *Typographische Gestaltung*, Basel, 1935, p.38. Emil Ruder, *Typographie*, Sulgen, 1967/2001, p.43. Albert Kapr, *Hundertundein Sätze zur Buchgestaltung*, Leipzig, 1973, p.18. Robert Bringhurst, *The elements of typographic style*, 2nd edn, Vancouver, 1966, p.26. Hans Peter Willberg & Friedrich Forssmann, *Lesetypografie*, 2nd edn, Mainz, 2005, p.17.

독자들은 어중간한 글줄 너비를 선호한다: 팅커, 앞의 책, 28쪽.

43쪽. 43번 도판 글은 한스 페터 빌베르크가 썼다. 프리들(편),『타이포그래피 명제들』, 45쪽. '좋은 타이포그래피란 무엇인가? 정련되고 전통적으로 디자인된 책의 한 페이지? 혹은 박력 있는 아방가르드 포스터? 이 중 어떤 것이 더 낫다고 즉답을 한다면 그건 아마 타이포그래피의 질에 대한 판단이 아니라 자신의 미학적 선호를 무심코 내뱉은 것일 가능성이 높다. 그래서 질문을 다른 식으로 던져보고자 한다. 책의 요구 사항은 무엇인가? 타이포그래퍼는 이 요구들을 지지하는가? 책은 제대로 "작동"되고 있는가? 그것은 읽을 수 있고, 정보는 명확하게 정돈되어 있으며 이해 가능한가? (…)' Friedrich Friedl (ed.), *Thesen zur Typografie: 1960–1984 / Theses about typography: 1960–1984*, Eschborn, 1985, p.45.

53쪽. 이탤릭: 팅커, 앞의 책, 54쪽.

57쪽. 상호 영향: 팅커, 앞의 책 88쪽과 그 다음 쪽.

첫 줄 들여짜기: 이 문제에 대한 치홀트의 의견은「왜 문단의 시작은 들여짜야 하는가」참조. Jan Tschichold, 'Warum Satzanfänge eingezogen werden müssen,' In *Ausgewählte Aufsätze*

*über Fragen der Gestalt des Buches und der Typographie*, Basel, 1975, p.118. 영어 번역은
다음 참조. Jan Tschichold, 'Why the beginnings of paragraphs must be indented,' *The
form of the book*, Vancouver, 1991, pp.105–9.

58쪽. 69번 도판 글은 스탠리 모리슨이 썼다. 『타이포그래피의 제1원칙』, 5쪽. '타이포그래피는
특정 목적에 맞춰 인쇄할 재료들을 적합한 위치에 배치하는 기술이라 정의할 수 있다.
글자의 배열이나 공간 배분, 글꼴 조절 등은 글에 대한 독자의 이해를 최대화하기 위함이다.
타이포그래피는 본질적으로 실용적 목적을 위한 효율적 수단이다. 우연히 미적인 결과물을
낳을 수는 있지만, 그런 즐거움이 독자의 주된 목적이 되는 일은 드물다. 따라서 인쇄할
재료들의 배치가, 어떤 의도이든, 저자와 독자 사이에 끼어드는 효과를 낸다면 잘못된 것이다.'

60쪽. 70번 도판 글은 한스 페터 빌베르크가 썼다. 프리들(편), 앞의 책, 49쪽. '타이포그래피는
예술이 아니다. 타이포그래피는 과학이 아니다. 타이포그래피는 공예다. 하지만 아무렇게나
이해된 규칙을 무분별하게 따른다는 뜻에서가 아닌, 실험과 시도를 거친 경험을 정확하게
적용한다는 의미에서의 공예다. 타이포그래퍼는 그 개념을 발전시키기 위해 책이 어떻게
읽히고, 어떤 목적에 봉사하는지 정확하게 알아야 한다. 타이포그래퍼들은 그가 다루는 책의
내용에 대해 별다른 책임감을 느낄 필요가 없다. 그건 마치 인테리어 디자이너가 그가 디자인한
의자에 앉은 사람이 무슨 생각을 하는지에 대해 책임질 필요가 없는 것과 마찬가지다. 의자는
편안하고 충분히 튼튼하면 된다. 그 이상일 필요는 전혀 없다.'

61쪽. 71번 도판 글은 귄터 게르하르트 랑에의 말을 조금 바꿔 실은 것이다. 프리들(편), 앞의
책, 32쪽. '구텐베르크는 더 이상 우리의 패러다임이 아니다. 구텐베르크는 우리에게 무엇을
하라고 더 이상 말해줄 수 없다. 오히려 우리가 무엇을 하면 안 되는지에 대해 알려줄 뿐이다.
우리는 글꼴을 디자인할 때 더 이상 손글씨의 양식을 복제해선 안 된다. 개념만을 가져온다
해도 잘못된 것이다. 이런 접근은 항상 예외 없이 의심스런 결과를 가져온다. 그것은 완전히
키치적으로 보이진 않더라도 항상 어딘가 거짓되게 꾸며낸 것처럼 보일 것이다.'

62쪽. 72번 도판 글은 헨리 프리들랜더가 썼다. 프리들(편), 앞의 책, 32쪽. '나에게 타이포그래피는
본질적으로 표현된 말에 적절한 형태를 부여하는 것이다. 타이포그래피 표현에서 가장
중요한 요소는 흰 공간이다. 거기엔 오직 "실용적" 타이포그래피만 존재할 뿐, 다른 모든
형태의 타이포그래피 적용은 기본적으로 자유로운 그래픽 디자인이거나 일종의 심리요법의
수단이거나 (…)'

73번 도판 글은 로이 포터, 『계몽』에서 인용했다. '마찬가지로, 만약, 1688년 이후 관념이 주장하듯
군주가 더 이상 왕권신수설이 아닌 계약에 의거한 것이라면, 어떤 근거로 아버지와 남편이
여자에 대한 지배권을 법적으로 주장할 수 있을 것인가?' Roy Porter, *Enlightment*, London,
2001, P.332.

65쪽. 팅커, 앞의 책, 64쪽.

스펜서, 앞의 책, 29~30쪽.

카퍼: 알베르트 카퍼·발터 쉴러, 『타이포그래피의 형태와 기능』 Albert Kapr & Walter Schiller,
*Gestalt und Funktion der Typografie*, Leipzig, 1977, p.128.

빌베르크: 한스 페터 빌베르크, 『책의 형태와 독서』(독일 출판업을 위한 표에 붙어 있는 부속물).
Hans Peter Willberg, *Buchform und Lesen*, no.103/104, Frankfurt a. M., December 1977,
pp.8–9.

67쪽. 74번 도판. 스탠리 모리슨이 『브리태니커 백과사전』 12판에 실린 '타이포그래피' 항목을
위해 쓴 글(시카고·런던, 1929). 독일어: *Grundregeln der Buchtypographie* (Bern, 1966);
네덜란드어: *Grondbeginselen der typografie* (Utrecht, 1951); 프랑스어 *Les premiers
principes de la typographie* (Brussel, 1960); 이탈리아어: in Jost Hochuli, *Il particolare nella
progettazione grafica* (Wilmington, 1987).

68쪽. 75번 도판 글은 해리 카터의 『초기 타이포그래피 개관』에서 가져왔다. '미사전서는 1483년

**73**

쾰른에서 인쇄되었다. 이 책을 위해 조각된 텍스추라 글꼴은 과장된 터미널을 가지고 있었고, 몇몇 글자들은 수평으로 넓은 형태를, 또 다른 글자들은 다이아몬드 모양을 하고 있었다. 이 형태들은 이 책을 휘황찬란하지만 다소 추하게 보이게 만들었다. 한편 1465~80년 사이엔 기본적인 본문 서체 유행이 지나고 스콜라 철학과 법률을 다루는 책에 분절된 곡선을 지닌 좁은 글꼴이 유행하게 되었다.' Harry Carter, *A view of typography*, Oxford, 1969, p.37.

이 책을 읽는 방법은 두 가지다. 하나는 타이포그래피 기술 교본으로서 읽는 것이고, 다른 하나는 저자 개인의 미적 태도가 반영된 '타이포그래피적' 선택으로 읽는 것이다. 기술 교본으로 이 책을 읽는다는 건 이 책에 실린 여러 사례들을 좋은 '타이포그래피'를 위해 지켜야 할 최소한의 (혹은 최대한의) 규칙으로 인정한다는 뜻이다. 이런 독해에는 상당한 개연성이 있다. 이 책에 실린 많은 제안들은 타이포그래피 역사를 통해 축적돼온 경험의 평균값과 연구 결과들, 그리고 조형적 규칙에 기반해 있기 때문이다. 가령 글자가 작아질수록 글자사이 공간을 넓혀주는 것이 낫다든지 적절한 커닝은 균등한 공간이 아니라 균등한 빛의 양을 기준 삼아야 한다든지 하는 제안들이 그렇다. 단이 넓어질수록 글줄사이 공간도 같이 넓어져야 한다든지, 들여짜기야말로 가장 유용한 문단 구분 장치라고 말하는 점에도 딱히 시비 걸 지점은 없다. 요컨대 이 책을 공평무사한 타이포그래피 교본으로 읽는 건 여러모로 자연스러워 보인다. 이 책의 서두에서 '마이크로 타이포그래피에서 형식적 요소들은 개인적 선호와 아무런 상관이 없다'고 자신 있게 밝힌 데서 알 수 있듯 저자 요스트 호홀리 또한 이런 방식의 독해를 권장한다.

이 책을 한 권의 기술 교본으로 인정한다는 건 로켓 제작 기술 교본, 혹은 북유럽풍 손뜨개 교본을 대하듯 이 책을 읽을 수 있음을 뜻한다. 로켓 제작 기술 교본을 읽으면 우리는 로켓을 만들 수 있을 것이다. 혹은 최소한 로켓이 만들어지는 원리 정도는 이해할 수 있을 것이다. 손뜨개 교본을 읽은 우리는 겨울용 목도리나 장갑, 혹은 스웨터를 만들어 입을 수도 있다. 그러면 이 책을 읽은 우리는 무엇을 할 수 있을 것인가. 이 책은 우리에게 좋은 타이포그래피를 알아보는 눈과 그것을 실행할 수 있는 감각을 키워줄 수 있을 것이다. 예전이라면 무심히 넘겼던 부분들을 하나씩 뜯어보며 글자 세계의 선과 악을 구분할 판단력을 키울 수 있다. 그렇다면 그 '눈'과 '감각', '판단력'이 최종적으로 수렴되는 지점은 어디일까. 저자에 따

르면 그것은 명료한 '가독성'이다. 책의 첫머리에 '이런 형식적 문제들은 (⋯) 글을 최적의 상태로 인지할 수 있게 해주는 시각적 요소들을 주로 다룬다. 이는 많은 양의 글을 다뤄야 하는 모든 타이포그래피 작업의 목적이기도 하다. 바꿔 말하자면 형식적 요소에 대한 관심이란 곧 가독성과 판독성에 대한 고민에 다름 아니'라고 밝힌 데서 이를 분명히 알 수 있다. 그가 '책을 읽는 와중에 글자의 모양을 눈여겨보게 되거나 글자의 "우아"하거나 "현대적"인 면모에 대해 언급하는 건 결코 좋은 징조가 아니'라고 밝힌 것 또한 가독성을 강조하는 맥락에서 이해할 수 있다. 말하자면 그는 타이포그래피의 투명성을 강조하는 전통적이고 보수적인 관점을 지지하면서 이 책이 가독성을 위한 최적의 조판 교본으로 읽혔으면 하는 희망을 은연중에 내비친다.

가독성이 중요한 것이라는 사실에는 원칙적으로 의문의 여지가 없다. 그것은 당연히 타이포그래피가 지녀야 할 가장 중요한 덕목 중 하나다. 하지만 실제로 조판을 하는 장면에 이르러 생각해보자면 정말 우리가 좋은 가독성만을 위해 이 모든 노력을 감내하고 있는 것인지 묻지 않을 수 없다. 적절한 글꼴을 고르고, 단의 크기에 맞춰 적절한 크기를 정하고, 글에 포함되어 있는 여러 위상의 정보에 걸맞는 스타일을 지정하는 일. 글자와 글자 사이, 낱말과 기호 사이 공간을 조정하는 일. 더 나아가 글자마다 생김새에 따라 그 앞뒤 공간을 매만지고, 정렬 방식에 따라 글줄 끝단이 만들어내는 요철을 일일이 가다듬는 일. 이 모든 과정을 몇 번이고 되풀이하다 보면 내가 도대체 무엇을 위해서 이 지루한 노동을 하고 있는지 묻지 않을 수 없게 된다. 그런데 만약 그에 대한 답이 오로지 가독성이라면 그건 퍽 허무한 장면이다. 내가 잘 아는 한 디자이너는 한 페이지를 조판하는 데 꼬박 하루를 들이기도 하는데 나로서는 그가 가독성을 위해 온종일 그 짓을 하고 있다고는 도무지 믿기지 않는다.

이 이야기를 조금 더 해보고 싶다. 나는 가독성이라는 말에 정말 진저리가 난다. 내가 한 작업이 맘에 들지 않을 때 클라이언트들은 자주 이 단어를 꺼내 들먹인다. '가독성이 떨어져요.' 난 차라리 그

들이 내 작업이 거지 같아서 맘에 안 든다고 말했으면 좋겠다(아마 사실은 그 말을 하고 싶었던 거였을 테다). 그 반대 경우도 자주 일어난다. 디자이너들은 자신의 작업을 정당화하기 위해, 혹은 클라이언트의 주장을 물리치기 위해 자주 이 말을 끄집어낸다. '이렇게 배치해야 명료하고 가독성이 좋아집니다.' 그렇게 말하면 자신의 주장이 더 설득력 있게, 혹은 근거 있게 들린다고 생각하는 걸까.

생각해보자. 지금은 2015년이다. 우리에겐 갖가지 종류의 문서 작성기가 있고 편집 전문 프로그램이 있다. 쿼크익스프레스나 인디자인 프로그램을 사용하지 않더라도 우리는 과거의 전문 조판가들 못지않게 그럴듯한 페이지를 만들 수 있다. 우리 세대는 인류 역사상 가장 활발히 쓰고, 읽는 세대다. 그리고 인쇄된 형태의 문서를 만드는 데 최상의 전문성을 지닌 세대다. 여기에는 의심의 여지가 없다. 그런데 당신과 나, 디자이너들이 이 움직임에 기여할 수 있는 바가 오로지 가독성을 높여주는 것이라면 정말이지 비참한 일이다.

이 비참함을 맛보지 않기 위해 나는 이 책을 두 번째 방식으로 읽어볼 것을 권한다. 그건 이 책을 저자 요스트 호훌리의 개인적인 미감이 반영된 하나의 제안으로서 읽는 것을 말한다. 물론 이 제안은 무척이나 무게 있고 설득력 있기 때문에 우리는 이것들을 개인적 취향이 아닌 보편적 원칙으로 읽고 싶은 유혹에 빠질 수도 있다. 하지만 일단 이 유혹을 물리치고 나면 우리는 이 책을 보다 편한 마음으로 읽을 수 있게 된다. 마음에 드는 것은 취하고, 그렇지 않은 것은 무시하면서 말이다. 더 나아가 우리는 좋은 타이포그래피란 가독성을 위한 것이라는 빈약한 답변에 보다 그럴듯하고 뿌듯한 답을 준비할 수 있게 된다. 좋은 타이포그래피란 아름다운 것으로 이미 충분할 수 있다는 답 말이다.

정말이다. 나는 좋은 타이포그래피의 최종적인 목적은 가독성이 아닌 아름다움이라고 믿는다. 그것은 우아함, 쾌활함, 고요함 등의 많은 형용사를 포괄한다. 심지어 좋은 타이포그래피는 성적 긴장감을 지닐 수도 있다. 가독성이란 이 가치에 비하면 부차적인 것에 지나지 않는다. 누군가는 이 말이 터무니없다고 여길지도 모른다.

20세기가 지나가기도 전에 이미 효력이 다해버린 포스트모더니즘의 주장을 교묘하게 변형해 반복하는 거냐며 비웃을지도 모른다. 포스트모더니즘은 완전히 쇠락했지만 타이포그래피의 기능성을 강조한 스위스 타이포그래피는 아직까지 건재하지 않냐고 하면서 말이다. 맞다. 포스트모더니즘 타이포그래피는 완전히 망했다. 심지어 대학 졸업 전시에서조차 그 흔적을 찾아보기 어렵다. 하지만 그건 포스트모더니즘 타이포그래피가 지금 우리의 눈에 무척이나 촌스러워 보이기 때문이지 다른 이유 탓이 아니다. 스위스 타이포그래피에 대한 재평가 또한 타이포그래피는 기능적이어야 한다는 태도에 온전히 동의해서라기보다는 그것들이 지금의 눈에 퍽 '쿨'해 보이기 때문이다(나는 당대의 스위스 타이포그래퍼들 또한 기능성에 대한 신념 때문이 아닌 그 형식이 무척 아름다웠기 때문에 그를 택한 것이라고 믿는다).

이 얇은 책자를 옮기는 데 제법 많은 시간과 공이 들었다. 세상에 쉬운 일이 없다. 타이포그래피에 대한 지식이 일천했기에 주변 여러 분들에게 폐를 끼치기도 했다. 유지원 선생님은 원고를 읽고 부정확한 용어 사용을 지적해주었고, 전가경 선생님은 개정된 독일어판에서 달라진 내용을 상세히 짚어주었다. 바젤 디자인학교에서 타이포그래피를 가르치고 있는 안진수 선생님은 본문 20쪽에서 서술하고 있는 멀티플 마스터 폰트와 오픈 타입 폰트에 대해 보다 상세하고 현실적인 도움말을 주었다. 다소 길어지겠지만 독자들의 오해를 피하기 위해 짚고 넘어가야 할 내용이기에 여기에 옮겨본다. 요스트 호홀리가 소개하는 오픈 타입 폰트의 가능성은 그야말로 환상적이다. 이론상으로만 보자면 오픈 타입 폰트들은 크기에 따라 글자의 형태가 미세하게 전환됨은 물론 맥락에 따라 커닝이 '자동으로' 최적화된다. 가용 공간에 따른 속공간 조절도 마찬가지다. 하지만 이는 오픈 타입 폰트에 잠재된 가능성일 뿐 실제로는 거의 작동하지 않는다. 이러한 기능을 지원하는 폰트를 찾아보기 힘들뿐더러, 있다고 하더라도 '자동'이 아닌 사용자가 일일이 프로그램에 숨

겨진 옵션을 찾아내 활성화해야 한다. 그렇다면 왜 이토록 혁신적인 기능이 상용화되지 않고 있는 것일까. 생각보다 그닥 효율적이지 않다고 판단한 것인지, 아니면 지나치게 개발 비용이 높아져서인지는 알 수 없다. 하지만 결론은 단순하다. 이렇게나 멋진 마술 지팡이는 없는 것이다. 결국은 우리의 눈을 믿는 수밖에.

마이크로 타이포그래피
요스트 호홀리 지음
김형진 옮김

초판 1쇄 발행. 2015년 1월 3일
6쇄 발행. 2024년 10월 24일

발행. 워크룸 프레스
편집. 박활성
제작. 세걸음

ISBN 978-89-94207-47-6 03600
12,000원

워크룸 프레스
03035 서울시 종로구 자하문로19길 25, 3층
전화. 02-6013-3246
팩스. 02-725-3248
이메일. wpress@wkrm.kr
www.workroompress.kr